명품 안목을 길러주는 완벽한 가이드

명품의 가치를 아는 감정법

명품의 가치를 아는 감정법

1판 1쇄 펴낸 날 2019년 5월 24일

지은이 정진명
펴낸이 나성원
펴낸곳 나비의활주로

기획편집 김정웅
디자인 design BIGWAVE

주소 서울시 강북구 삼양로 85길, 36
전화 070-7643-7272
팩스 02-6499-0595
전자우편 butterflyrun@naver.com
출판등록 제2010-000138호
ISBN 979-11-88230-72-3 03600

명품 안목을 길러주는 완벽한 가이드

명품의
가치를 아는
감정법

정진명 지음

나비의 활주로

명품,
그 가치를 알고 소장하면 더욱 빛나는

명품에는 알면 알수록 사람의 마음을 사로잡는 매력이 있다. 그러한 명품만의 매력은 어디에서 비롯되는 걸까? 누군가는 가격이 무척이나 비싸고 희소성이 있기 때문이라고 한다. 누군가는 최고의 원료를 쓰고 일류 디자이너들이 제작에 참여했기 때문이라고 한다. 하지만 이런 사항들은 부차적인 문제다. 명품이 명품으로서 누구에게나 인정받을 수 있는 까닭은, 각각의 브랜드가 추구하는 고유의 가치와 이를 구현해 내는 장인정신에 있다.

많은 사람들은 어느 정도 여유가 생기면 '나도 명품 하나쯤은 가지고 있어도 되지 않을까?' 하는 마음으로 숍을 찾는다. 그 당시에는 아름답고 화려한 명품의 외관이 좋아서, 또 마음 한구석에는 주변 사람들에게 자랑하고픈 마음으로 큰맘 먹고 구매에 나선다. 하지만 여기에 조금 더 노력을 보태어 '각각의 브랜드가 어떠한 가치관을 바탕으로 제품을 만들고, 그 제품이 만들어지는 과정에서 장인정신이 어떻게 발휘되는가'를 알게 된다면 명품은 그 제품을 소유한 사람의 삶을 더욱 환히 빛낼 수 있다. 더불어 전문가 수준은 아니더라도, 각각 브랜드만의 특징과 기본적인 진품과 가품 구별법까지 공부한다면 금상첨화일 것이다.

생계 수단으로서 명품을 다룬 지 수십 년이 지났다. 하지만 아직까지도 명품에 대해 공부하면 공부할수록 매번 새로이 깨닫는 명품만의 매력에 감탄을 하곤 한다. 이제 명품은 나에게 있어 단순한 생계 수단이라는 의미를 넘어, 나의 삶을 미래로 이끌어 주는 하나의 목표이자 원동력이 되었다고 자부할 수 있다.

실제로 근래에 들어 명품을 향한 대중의 관심과 인기가 날로 높아지면서, 명품을 제품으로 다루는 사업 또한 고소득 직종으로 각광을 받는 상황이다. 이 책에는 각각 명품 브랜드의 간단한 역사와 가치관, 제품의 특징, 그리고 진품과 가품의 구별 포인트 등을 담아냈다. 전문적인 영역에 대해 잘 몰라도 명품에 관심이 많은 사람이라면 누구나 바로 이해가 가능하도록 쉽게 쓰는 데 초점을 맞추었다. 본격적으로 중고 명품 감정 및 거래에 나서고자 하는 이들에게 『명품의 가치를 아는 감정법』이 하나의 좋은 길잡이가 되어 주기를 기대해 본다.

2019년 5월
정진명

CONTENTS

PART 1
가방

PART 2
시계

1837년 마구 용품 사업을 시작해서 현재 에르메스는 세계적인 브랜드로 대단한 성장을 거두었음에도 마구 용품을 만들던 때처럼 한결같이 우수하고 견고한 품질의 가죽 제품을 만드는 것을 최우선 가치로 삼고 있다. 그렇기 때문에 마케팅에 투자하는 것보다 가죽을 잘 다루는 장인 한 사람에 투자하는 것을 더 가치 있게 여길 수밖에 없는 것이다.

YVES SAINT LAURENT

명품을 사는 이들은 대부분 내가 이런 것을 소유하고 있다고 남에게 과시하는 기분을 느끼려 한다. 하지만 남들에게 보여줄 수 있는 로고가 없고 그것 자체가 진정한 명품 같은 의미를 지니게 되는 제품, 바로 전 세계 상류층의 마음을 사로잡은 명품 브랜드 에르메스.

LOUIS VUITTON

GUCCI

CHLOE

루이비통 가방을 상징하는 가장 대표적인 디자인은 베이지색과 갈색의 바둑판무늬에 루이비통 상표가 새겨진 '다미에 캔버스'와 창업자에게 경의를 표한다는 뜻으로 그의 이니셜인 L과 V를 겹쳐 놓고, 별 문양과 교체시킨 패턴인 '모노그램 캔버스'이다. 이런 디자인을 바탕으로 스피디, 네버풀, 알마 등 루이비통을 대표하는 인기 있는 라인이 탄생했다.

명품이란 그 무엇과 함께해도, 그 무엇과 함께하지 않아도 소유자의 품격을 높이는 존재다. 그리고 샤넬의 제품들에는 그런 힘이 담겨 있다.

Bag

GIVENCHY

둥글고 무거운 데다가 방수도 되지 않는 당시 여행 가방의 단점을 개선해서 방수가 잘 되는 사각형의 가벼운 여행 가방을 만들어 유명세를 얻었다.

BOTTEGA VENETA

코코 샤넬은 럭셔리, 즉 명품에 대해 다음과 같이 정의했다. 그녀는 "럭셔리라는 빈곤함이 아닌 천박함의 반대말이며, 편안하지 않으면 럭셔리가 아니다.'라고 말한다. 그저 화려하고 비싸다고 해서 명품이 아니다. 이는 샤넬의 대표 가방인 2.55 시리즈만 봐도 잘 알 수 있다.
2.55가 등장하기 전 여성들은 외출할 때 양손이 늘 불편할 수밖에 없었다. 항상 손에 가방을 들고 있어야 했기 때문이다.

에르메스는 명주실을 사용하기 때문에 확대해서 보았을 경우, 실 부분이 무척 거칠어 보인다. 에르메스 제품에는 명주실을 사용하여 러프(rough)한 느낌이 살아 있다.

CHANEL

FENDI

1859년에 오픈한 루이비통의 첫 번째 공방인 아니에르는 지금도 장인정신을 그대로 유지하고자 루이비통의 후손들이 대를 이어 이곳에서 스페셜 오더 제품을 생산해내고 있다. 세계적인 아티스트인 헤밍웨이, 데미안 허스트, 힐러웃 배우인 샤론 스톤 등이 이 공방에서 만들어진 가방을 사용했고 2012년에는 김연아 선수가 특별 제작이 된 스케이트 트렁크를 선물 받기도 했다.

GOYARD

PART 1

가방

샤넬CHANEL

패션의 혁명가, 명품의 기준을 제시하다

식을 줄 모르는 인기, 끝없는 찬사. 이렇듯 샤넬이 패션을 대표하는 아이콘으로 자리 잡은 까닭은 그 태생에 있다. 남성 우월주의가 지배했던 1900년대 초반의 유럽에서, 불우한 성장 과정을 이겨내고 남성들과 당당히 어깨를 겨누며 커다란 성공을 거둔 샤넬*Gabrielle 'CoCo' Chanel*이 창시자이기 때문이다. 100년 가까이 지난 지금까지도 패션의 혁명가이자 세기를 대표하는 기업가로 늘 회자되어 온 샤넬의 정신이 담겼기에, 샤넬의 제품들은 더욱 특별하다.

샤테크라는 말이 있다. 최고의 명품 브랜드 샤넬과 재무 테크놀로지의 줄임말인 재테크를 합성한 신조어이다. 샤넬 백은 매년 가격이 오르기 때문에 신제품을 구매하여 사용한 후 중고로 되팔아도 손해가 없다는 데서 한때 화제가 되었다. 샤넬에서 잠시 제품 가격을 인하하며 그 열기가 주춤한 적도 있지만 원래대로 가격이 오르면서 '샤테크'가 다시 주목을 받는 상황이다.

2017년에 들어서도 두세 달이 멀다 하고 샤넬의 가방들은 가격이 오르고 있지만 '없어서 못 파는' 상황이다. 브로커를 통해 구매하려는 시도는 물론, 직접 유럽으로 건너가서라도 샤넬을 구매하려는 사람이 적지 않다. 샤넬이 라는 전설은 지금도 매일 샤넬이라는 전설을 갱신하고 있는 것이다.

코코 샤넬은 럭셔리, 즉 명품에 대해 다음과 같이 정의했다. 그녀는 "럭 셔리는 빈곤함이 아닌 천박함의 반대말이며, 편안하지 않으면 럭셔리가 아니다."라고 말한다. 그저 화려하고 비싸다고 해서 명품이 아니다. 이는 샤넬의 대표 가방인 2.55 시리즈만 봐도 잘 알 수 있다.

2.55가 등장하기 전 여성들은 외출할 때 양손이 늘 불편할 수밖에 없었 다. 항상 손에 가방을 들고 있어야 했기 때문이다. 하지만 여성들의 손을 자유롭게 만든 것이 '최초로 끈이 달린' 여성용 가방 2.55다. 이 제품의 등 장으로 여성들은 삶의 질과 품격이 동시에 향상되는 기쁨을 맛보았다. 이 러한 것들을 알든, 모르든 여성들은 샤넬을 사랑할 수밖에 없는 것이다.

"잠잘 때 뭘 입느냐고요? 왜요? 물론 '샤넬 넘버 5'죠."

What do I wear in bed? Why, Chanel No. 5, of course.

시대를 대표했던 배우 마릴린 먼로*Marilyn Monroe*의 이 한마디는 전 세계 여성들에게 지금까지도 영향력을 끼치고 있다. 넘버 5는 최고의 향수로 여전히 최고의 인기를 누린다. 하지만 그렇게 오래도록 인기를 유지하기 위해서는 그 제품 자체의 품질과 품격 또한 함께 향상되어야 한다. 그것이 샤넬의 성공 비결이다.

명품이란 그 무엇과 함께해도, 그 무엇과 함께하지 않아도 소유자의 품 격을 높이는 존재다. 그리고 샤넬의 제품들에는 그런 힘이 담겨 있다.

왼쪽 사진은 가방 내부에서 볼 수 있는 홀로그램 서체이다. 샤넬에서는 반드시 이 서체만 사용한다. 숫자 1을 보면 하단에 있는 가로 선이 직사각형 모양인데, 각 모서리 부분이 조금은 다듬은 듯한 느낌이 든다, 숫자 0에는 우측 상단에서 좌측 하단으로 사선이 그어져 있다.

우측은 개런티 카드다. 개런티 카드는 그냥 보았을 때는 보통의 은빛이지만, 기울여서 보면 그 안에 있는 홀로그램 로고와 로고를 감싼 동그라미 부분이 은가루가 뿌려져 있는 것처럼 보인다.

가방 내부 태그에 붙어 있는 홀로그램. 여기에는 샤넬 로고가 항상 두 개가 있으며, X 자 형태의 칼집이 있다. 당연히 서체는 위의 사진과 동일하다.

루이비통LOUIS VUITTON

가장 잘 팔리는 글로벌 1위 명품

'글로벌 럭셔리 기업 1위'라는 타이틀을 지닌 루이비통은 창업자 루이 비통*Louis Vuitton*의 이름을 따서 1854년 설립되어 160여 년간 명품 브랜드로서의 가치를 이어왔다. 1987년 모에&샹동 헤네시와 합병하면서 '루이비통모에헤네시*LVMH*'그룹이 되었고, 대표 격인 루이비통을 비롯해 막강한 명품 브랜드가 모여 세계 최고의 명품 그룹이 만들어졌다.

　루이비통 가방을 상징하는 가장 대표적인 디자인은 베이지색과 갈색의 바둑판무늬에 루이비통 상표가 새겨진 '다미에 캔버스'와 창업자에게 경의를 표한다는 뜻으로 그의 이니셜인 L과 V를 겹쳐 꽃, 별 문양과 교체시킨 패턴인 '모노그램 캔버스'이다. 이런 디자인을 바탕으로 스피디, 네버풀, 알마 등 루이비통을 대표하는 인기 있는 라인이 탄생했다.

　루이비통이 중요시하는 가치 중 하나는 '혁신'이다. 이는 초창기 여행 가방에서도 그대로 드러나는데, 둥글고 무거운 데다가 방수도 되지 않는 당시 여행 가방의 단점을 개선해서 방수가 잘되는 사각형의 가벼운 여행 가

방을 만들어 유명세를 얻었다.

1997년에는 마크 제이콥스*Marc Jacobs*가 루이비통의 아트 디렉터가 되면서 기존의 클래식한 가방 라인들이 보다 젊고 화려해졌다. 제프 쿤스나 무라카미 다카시 등 팝아티스트와 콜라보레이션을 하면서 루이비통이 기존에 갖고 있던 클래식한 느낌에서 탈피해 감각적이고 트렌디한 느낌으로 확장시켰다. 이런 혁신적인 행보는 지금에까지 이어져서 2017년에는 슈프림과 콜라보레이션을 하면서 명품 브랜드와 스트릿 패션과의 만남으로 명품 브랜드가 가진 경계와 벽을 허물어 화제를 불러일으키기도 했다.

1859년에 오픈한 루이비통의 첫 번째 공방인 아니에르는 지금도 장인 정신을 그대로 유지하고자 루이비통의 후손들이 대를 이어 이곳에서 스페셜 오더 제품을 생산해내고 있다. 세계적인 아티스트인 헤밍웨이, 데미안 허스트, 헐리웃 배우인 샤론 스톤 등이 이 공방에서 만들어진 가방을 사용했고 2012년에는 세계 최고의 피겨스케이팅 선수로 한국을 빛낸 김연아 선수가 특별 제작이 된 스케이트 트렁크를 선물 받기도 했다.

한때 루이비통 가방은 길에서 3초에 한 번씩은 볼 수 있다고 해서 '3초백'이라는 별명이 붙을 정도로 인기를 누렸다. 가장 인기 많은 럭셔리 브랜드답게 모조품도 많이 만들어졌는데, 2017년 국내에서 가장 많은 모조품이 만들어진 브랜드 1위를 기록할 정도였다. 또한 2016년 글로벌 100대 명품 브랜드 기업 중 매출 1위를 차지하는 등 최고의 명성과 파워를 갖춘 명품 브랜드로 럭셔리 업계를 대표하고 있다.

루이비통 가방에는 자물쇠가 달려 있는 게 있고 없는 게 있다. 만일 있을 경우, 사진처럼 열쇠를 꽂는 동그란 부분이 얼마나 정교하고 깔끔하게 다듬어져 있는지 봐야 한다. 또한 동그란 부분과 나머지 부분 사이의 틈이 일정한지를 체크한다. 자물쇠에 새겨진 넘버는 열쇠의 번호와 같아야 한다. 다르다면 열리더라도 진품이 아니다.

아래 왼쪽 사진처럼 가방에 새겨진 로고를 보면 상단 동그라미 안에 R 자와 루이비통 스펠링에 들어가는 두 개의 O 자와 사이즈가 같거나 미세하게 작아야 한다. R자가 원 안에서 벗어나지 않는가도 살펴본다.

아래 오른쪽 사진의 로고 형태는 근래 루이비통 제품에서 볼 수 있다. 가방 전면에 이러한 버클이 붙어 있는데, 버클 상의 서체가 깔끔하게 마무리되었는지를 살펴야 한다. 가품일 경우에는 서체가 정교하지 않고 거친 부분이 보일 수 있다.

가방과 끈을 연결하는 고리는 이와 같이 반달 모양이어야 한다. 이 고리 중앙에 연결 부위를 자세히 보면 3단으로 되어 있다. 가방에 줄을 연결시키고자 손으로 눌러보았을 때 소리가 나지 않고 무척 부드러운 느낌이 들어야 한다.

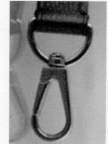 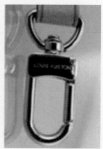

국가별 코드

프랑스	프랑스	미국	스페인	이태리	독일	스위스
A0	LS	FC	CA	BC	LP	DI
A1	LW	FH	LO	BO		FA
A2	MB	FL	LB	CE		
AA	MI	OS	LW	FO		
AAS	MO	SD	LM	MA		
AH	NO	LA	GI	RC		
AM	RA		CR	RE		
AN	RI			SA		
AO	SD			TD		
AR	SF			HC		
AS	SL			GO		
BA	SN					
BJ	SP					
BO	SR					
BU	ST					
CO	TA					
CT	TH					
DK	TJ					
DR	TN					
DU	TR					
ET	TS					
FJ	TS					
FL	VI					
GR	VX					

Time Cord (T C)

- 2007년까지 월 단위
- R A 1 0 2 4 프랑스 2004년 12월
- 2007년 이후 주 단위
- B C 1 1 6 5 이태리 2015년 16주
- A0 A1 A2는 1개의 영문과 5개의 숫자로 구성됨
- A 1 4 1 8 4 프랑스 2014년 48주

가방 내부에 있는 타임코드를 확인하면 생산지와 생산시기를 확인할 수 있다. 태그로 붙어 있는 경우도 있고, 겉면 가죽에 바로 찍어놓을 때도 있다. 위에 예시에서 볼 수 있듯이 타임코드는 총 6자리로 돼 있다. 앞의 두 글자는 생산지를 나타내고, 뒤의 네 글자 중 첫 번째와 세 번째는 월이나 주, 두 번째와 네 번째 글자는 생산연도를 의미한다.

에르메스 HERMES

견고함이 만들어낸 아름다움과 품위

명품을 손에 넣고 싶어 하는 이들이라면 대부분 내가 이런 것을 소유하고 있다고 남에게 과시하는 기분을 느끼려 한다. 하지만 남들에게 보여줄 수 있는 로고가 없고 그것 자체가 진정한 명품 같은 의미를 지니게 되는 제품, 바로 전 세계 상류층의 마음을 사로잡은 명품 브랜드 에르메스다.

그뿐만 아니라 에르메스에는 마케팅 부서도 없다. 비즈니스에서 마케팅이 얼마나 중요한지 아는 사람들이라면 도대체 이런 기업과 제품이 살아남을 수나 있을까? 의구심을 품을지도 모르겠지만 이것이 6대째 가족 기업으로서 세계 최고의 명성을 누려온 에르메스의 전통이자 품질에 대한 철학이기도 하다.

에르메스 전 CEO 장 루이 뒤마도 이렇게 말했다. "에르메스 최초의 고객은 말이다. 말은 광고를 볼 줄도 모르고 세일이나 판촉 행사에 초대되지도 않는다. 오직 그들의 몸 위에 얹어진 안장과 채찍, 말발굽이 얼마나 편안하고 부드러운지에 따라 더 행복해하며 더 잘 달릴 뿐이다."

1837년 마구 용품 사업을 시작해서 현재 에르메스는 세계적인 브랜드로 대단한 성장을 거두었음에도 마구 용품을 만들던 때처럼 한결같이 우수하고 견고한 품질의 가죽 제품을 만드는 것을 최우선 가치로 삼고 있다. 그렇기 때문에 마케팅에 투자하는 것보다 가죽을 잘 다루는 장인 한 사람에 투자하는 것을 더 가치 있게 여길 수밖에 없는 것이다.

마구 용품에서 시작된 에르메스는 장인이 만드는 견고한 제품이라는 이미지가 강하다. 여기에 모나코 왕세자비 그레이스 켈리의 이름을 딴 '켈리백'과 프랑스 패션의 아이콘인 제인 버킨의 이름을 딴 '버킨백'은 전 세계 여자들의 워너비인 그녀들처럼 되고 싶은 열망을 백 안에 고스란히 담아낸 에르메스 최고의 제품들이다.

또한 에르메스의 가죽 제품들은 오로지 100% 프랑스 장인에 의해 제작된다. 하루에 생산할 수 있는 수량이 한정될 수밖에 없다. 그래서 공장에서 찍어내는 가방처럼 매장에서 쉽게 구매할 수 있는 가방이 아니다. 늘 공급이 부족해서 구입하고 싶다면 가방이 만들어질 때까지 기다려야 한다. 아무리 돈이 많아도 제품을 당장 구입할 수 없다는 것, 돈이 있어도 호락호락하게 손에 넣을 수 없어서 더 안달 나게 하는 것이 바로 에르메스 제품이다.

현재 에르메스는 하나의 브랜드 그 이상의 의미로 전 세계인들에게 다가가고 있다. 광고나 마케팅에 사용하는 비용을 줄이는 대신 문화, 예술, 교육 등에 지원하며 사회적 공헌 활동에 활발히 임하는 것이다. 한국에서도 '에르메스 재단 미술상'을 만들어 젊은 미술가들이 세계적으로 자신의 이름을 알릴 수 있도록 돕고 있으며, 부산국제영화제 등 다양한 한국 문화 예술에 힘을 보태고 있다. 이런 에르메스의 행보는 명품이 가진 품격이 무엇인지를 여실히 보여준다.

에르메스의 주요 감정 요소를 살펴보자. 에르메스는 명주실을 사용하기 때문에 확대해서 보았을 경우, 실 부분이 무척 거칠어 보인다. 타 브랜드는 주로 나일론*nylon* 실을 사용하여 깔끔하게 처리하지만, 에르메스 제품에는 명주실을 사용하여 러프*rough*한 느낌이 살아 있다.

자물쇠 하단을 정면에서 바라보면, 사진과 같이 홈 부분이 정교하게 되어 있어야 한다. 열쇠는 한쪽에는 자물쇠와 동일한 넘버가 새겨져 있고, 반대쪽은 아무것도 표시돼 있지 않다.

가방 겉면에 보면 이와 같이 알파벳 대문자와 이를 둘러싼 네모가 보인다. 이는 생산연도를 의미한다. 1996년까지는 동그라미 안에 대문자가 새겨져 있었으며, 1997년부터는 네모 안에 대문자가 있다 (다음 페이지 표 참조).

A	1945	J	1954	S	1963
B	1946	K	1955	T	1964
C	1947	L	1956	U	1965
D	1948	M	1957	V	1966
E	1949	N	1958	W	1967
F	1950	O	1959	X	1968
G	1951	P	1960	Y	1969
H	1952	Q	1961	Z	1970
I	1953	R	1962		

Ⓐ	1971	Ⓚ	1981	Ⓤ	1991
Ⓑ	1972	Ⓛ	1982	Ⓥ	1992
Ⓒ	1973	Ⓜ	1983	Ⓦ	1993
Ⓓ	1974	Ⓝ	1984	Ⓧ	1994
Ⓔ	1975	Ⓞ	1985	Ⓨ	1995
Ⓕ	1976	Ⓟ	1986	Ⓩ	1996
Ⓖ	1977	Ⓠ	1987		
Ⓗ	1978	Ⓡ	1988		
Ⓘ	1979	Ⓢ	1989		
Ⓙ	1980	Ⓣ	1990		

A	1997	I	2005	P	2012
B	1998	J	2006	Q	2013
C	1999	K	2007	R	2014
D	2000	L	2008	T	2015
E	2001	M	2009	T	2016
F	2002	N	2010	X	2017
G	2003	O	2011	A	2018
H	2004	P	2012	C	2019

고야드 GOYARD

수제 소량 생산으로 고고한 가치를 지킨 프랑스 명품

프랑스 전통 명품 브랜드 고야드는 대중화되지 않아서 더 높은 인기를 유지하고 있는 브랜드다. 우리나라에도 잘 알려져 있지 않다가 연예인들이 고야드 가방을 하나둘 들기 시작하면서 인기가 높아져 2007년이 되어서야 국내에 매장이 들어서게 됐다. 전 세계적으로도 매장이 18개에 불과한 고야드의 최고 가치는 '희소성'이다.

고야드는 애초에 규모를 키우고 급성장하는 데는 관심이 없었다. 전통의 수제 생산 시스템을 고수하는 것을 가치 있게 여겼기 때문이다. 그래서 비용을 낮추기 위해 해외에 공장을 두어 대량 생산하는 시스템을 택하지 않고 오로지 프랑스에서만 전통의 수제 방식으로 제품을 생산해오고 있다. 또한 글로벌 시장을 공략하기 위해 해외 매장을 늘리는 다른 명품과 달리 고야드는 소수의 매장만을 고집하며 쉽게 구입할 수 없는 명품 브랜드로의 이미지를 지켜왔다.

고야드는 1853년 창립자인 프랑수아 고야드가 파리에서 귀족들을 위한

여행용 트렁크 전문 브랜드로 탄생시켰다. 특히 러시아와 영국 왕실 등에서 주문 제작해서 사용하면서 상류층만을 위한 고급 브랜드로 이미지를 굳혔고 160년 이상 장인 정신을 고수해왔다.

고야드 브랜드를 대표하는 Y자 패턴은 쐐기 모양이 엮인 무늬로 여러 번의 수작업을 거쳐서 만들어지는 특수한 제작 방식이며 고야드의 생루 이백은 한때 쇼퍼백의 유행을 이끌었을 만큼 인기 있는 제품이다.

고야드의 희소성을 높이는 대표적인 서비스는 바로 1800년에 시작이 된 '마카쥬 시스템*Maquage System*이다. 귀족들이 자신의 물건에 표식을 새겨 넣는 것에서 시작된 것으로 고객의 요구에 따라 이니셜, 숫자, 스트라이프나 하트 등의 다양한 문양을 새겨 넣을 수 있다. 보통 4~6주 정도가 소요된다.

고야드의 '스페셜 오더' 제품은 고객과의 세심한 상의를 통해 완벽하게 개인에게 맞춤 상품을 제작하는 것으로 유명하다. 주문 제작의 경우 최소 6개월에서 1년은 기다려야 제품을 만나볼 수 있다. 아서 코난 도일을 비롯해서 칼 라거펠트 등이 고야드의 특별한 트렁크를 주문한 고객으로 잘 알려져 있다.

고야드의 경우는 스냅버튼을 먼저 잘 살펴본다. 모든 명품 가방 브랜드가 다 그렇듯이 마무리가 깔끔하고 정교하게 돼 있어야 한다. 안감 또한 매우 부드러우며, 사진에서 보이듯이 정렬이 잘돼 있다.

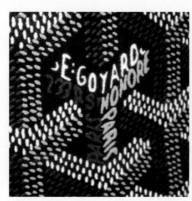 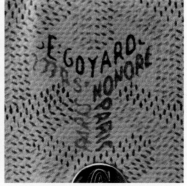

지금 보이는 두 사진은 모두 고야드의 진품이다. 오른쪽은 최근 제품이고, 왼쪽은 이에 비해 오래된 제품이다. 오래된 제품은 조금 러프한 느낌이 나는 것에 비해, 근래의 고야드 제품은 무늬가 정교하고 샤프한 느낌이다. 보이듯이 오래된 제품은 조금 더 문양이 불규칙한 느낌이다.

가방에 새겨진 고야드의 로고. 선명하고 깔끔하게 처리된 음각이 돋보인다.

가방의 안감은 레진으로 코팅이 돼 있어 무척 부드러운 느낌이 난다.

구찌 GUCCI

전통과 파격이 공존, 가장 갖고 싶은 럭셔리 브랜드

구찌는 1921년 창립자인 구찌오 구찌*Guccio Gucci*가 이탈리아에 오픈한 가죽 제품에서 출발했다. 구찌오 구찌는 승마 용품을 중심으로 만들다가 차츰 핸드백, 신발, 벨트 등으로 제품을 확대했고 오늘날 구찌는 이탈리아 명품 브랜드로서 의류, 핸드백, 신발, 스카프, 시계 보석, 향수, 안경 등 다양한 제품을 생산해내고 있다.

구찌의 대표적인 상징인 '더 웹*THE WEB*'은 1951년에 말 안장을 고정시키는 캔버스 띠에서 착안해서 만들어졌다. GRG*그린, 레드, 그린의 조합*가 기본이며 이를 응용한 BRB*블루, 레드, 블루 조합*가 있다. 더 웹은 품질보증마크로 사용이 되고 있으며, 구찌 제품에 젊고 세련된 느낌을 더하며 구찌를 대표하는 상징으로 자리 잡았다.

구찌의 첫 번째 전성기를 이끈 것은 구찌오 구찌의 첫째 아들 알도 구찌였다. 그는 아버지 구찌오 구찌의 이름을 따서 GG 로고를 만들었고, 2차 세계대전으로 재료 공급에 어려움을 겪으며 생산에 차질을 빚자 위기

를 기회로 삼아 구찌의 대표 상품이 된 뱀부백*Bamboo bag*을 탄생시켰다. 승마 용품에서 시작한 구찌의 디자인 특성이 그대로 반영되어 말 안장의 곡선 형태를 본떠 일본산 대나무로 둥근 손잡이를 만든 핸드백이었다. 뱀부백은 그레이스 켈리를 비롯해 수많은 여배우들이 사랑한 백으로도 인기가 높았다.

뱀부백과 함께 구찌를 대표하는 베스트셀러 상품은 재키백*Jackie Bag*이다. 재키백은 1950년대 출시된 모서리가 둥근 숄더백으로 수많은 스타들이 이 백을 즐겨 들었으나 그중에서도 재클린 오나시스가 자주 공식석상에 들고 나오면서 재키백이라 불리게 됐다.

가족 경영으로 시작해서 이탈리아 명품으로 전성기를 누리던 구찌는 1970년대 재산 분쟁과 경영 위기 등으로 파산 직전에 이르렀다. 이후 가족 경영에서 전문 경영인 체제로 변화를 겪었고 1994년 톰 포드가 크리에이티브 디렉터가 되면서 구찌는 최고의 전성기를 누리게 된다. 톰 포드는 젊고 파격적인 감각을 발휘해 구찌의 제품은 물론이고 구찌의 기업 이미지까지 바꿨다. 젊고 현대적인 감각에 섹시한 매력을 불어넣었다.

2006년 크리에이티브 디렉터가 된 프리다 지아니니 역시 톰 포드와는 다른 방식으로 구찌의 매력을 높이며 매출 신장에 지대한 영향을 주었다. 구찌를 대표하는 뱀부백, 재키백을 재해석해서 뉴 뱀부백, 뉴 재키백 등을 탄생시켰다. 특히 글로벌 명품 기업의 사회 공헌에 관심을 가진 프리다 지아니니는 환경 프로젝트를 주도해서 환경 오염을 일으키는 포장을 줄이는 등 기업 이미지 제고에 기여했다. 그녀의 활약으로 구찌는 2007년 닐슨*Nielsen*에서 '세계에서 가장 갖고 싶은 럭셔리 브랜드'로 선정되며 글로벌 명품 브랜드로 명성을 굳건히 다졌다.

태그*tag* 전면부의 모습이다. 동그라미 안의 R 자가 루이비통과 같이 음각 처리를 했음에도 무척 선명하며, 동그라미에 걸치거나 밖으로 나오지 않아야 한다. 로고는 각각의 글자가 그 길이가 동일하며, 일직선으로 일정하게 간격이 맞춰져 있다.

태그 후면부의 모습. 상단에는 모델 번호가, 하단에는 시리얼 번호가 새겨져 있다. 두 가지 모두 위 사진에 보이는 글자의 서체와 일치해야 한다.

버버리|BURBERRY

영국이 낳은 클래식 명품의 상징

"영국이 낳은 것은 의회 민주주의와 스카치위스키, 그리고 버버리 코트이다." 버버리*BURBERRY*의 창립자 토마스 버버리의 이 말처럼 버버리는 영국을 대표하는 럭셔리 브랜드로 사랑받고 있다.

버버리를 대표하는 것은 단연 트렌치 코트다. 토마스 버버리는 영국 날씨에 맞춰 방수가 잘되고 통기성이 좋은 개버딘 소재를 개발해서 이를 활용한 레인코트, 트렌치코트를 생산했다. 버버리의 코트는 실용적이고 내구성이 좋아 군인, 비행사 사이에서 유행하면서 널리 알려졌고 패션에 탁월한 감각이 있었던 에드워드 7세, 영국인이 가장 존경하는 인물인 윈스턴 처칠 등이 입기 시작하면서 영국을 상징하는 패션이 되었다. 그뿐만 아니라 버버리는 영국 여왕의 품질보증서에 해당하는 로열 워런티를 획득하며 품질에서도 명품임을 인정받았다.

버버리 제품을 상징하는 두 가지는 중세 기사 형상과 체크 무늬다. 1901년 말을 탄 영국의 중세 기사 형상이 버버리의 트레이드 마크로 등록이 됐

다. 이 문양에서 중세 기사는 라틴어로 전진한다는 의미의 '프로섬Prorsum'
이라고 쓰여 있는 깃발을 들고 있는데, 이후 버버리의 컬렉션 라인에 프로
섬이라는 이름이 붙기도 한다.

또한 영국 스코틀랜드의 전통 문양인 타탄에서 탄생된 버버리의 체크
무늬는 흰색, 주황색, 검은색, 밤색 패턴으로 다양한 라인에 적용되며 버
버리의 대표 디자인이 되었다.

명품 브랜드로서 버버리는 오랫동안 한결같은 디자인을 유지하면서
지나치게 클래식한 느낌이 브랜드의 약점으로 지적되기도 했다. 하지만
2001년 크리스토퍼 베일리가 크리에이티브 디렉터가 되면서 버버리의 이
미지가 달라졌다. 크리스토퍼 베일리는 금속 장식, 메탈, PVC 같은 소재
를 활용해 도전적이고 젊은 버버리의 이미지를 만들어냈다. 2009년에는
영국을 상징하는 버버리의 부활에 기여한 공로를 인정받아서 엘리자베스
여왕으로부터 영국제국훈장Order of the British Empire을 받았다.

버버리가 기존의 체크 디자인 대신 창의적인 디자인으로 선보인 대표
적인 상품 중 하나가 바로 2012년 선보인 '오차드백Orchard Bag'이다. 육각
형 모양, 둥근 손잡이와 실용적 어깨끈, 버버리 로고가 새겨진 골드 메
탈 태그, 장인이 직접 장식하는 다양한 동물 머리 조각의 버클 장식 등
이 특징이다. 매 시즌 다양한 소재와 색깔로 생산되어 꾸준히 인기를
얻고 있다.

또한 버버리는 명품 업계에서는 가장 적극적으로 디지털 기술을 도입
한 브랜드로도 유명하다. 2009년에는 2010년 겨울/봄 컬렉션을 온라인
으로 생중계해 전 세계 1억 명이 패션쇼를 관람하는 이슈를 만들어냈다.
2011년에는 온라인에서 최초로 비스포크bespoke 트렌치코트를 론칭했는데,
고객이 취향에 맞게 코트의 디자인과 컬러, 소재, 세부 장식까지 골라 맞

춤 트렌치코트를 주문 제작하도록 했다. 이처럼 온라인으로 혁신적인 서비스를 선보이며 다른 명품 브랜드와의 차별화를 두고 변화를 거듭하고 있다.

버버리는 유독 진품과 가품 구별하기가 어려운 브랜드이다. 버버리 로고 R 자에 보면 꼬리 부분이 살짝 위쪽으로 솟은 모습을 하고 있다. 메탈과 가죽을 구분하지 않고 문구가 새겨진 곳 어디에서든 R 자가 그러한 형식으로 되어 있다. U자, Y자의 경우에는 오른쪽 부분이 얇게 처리돼 있다.(하단 참조)

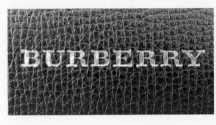

버버리 제품의 또 하나 특징은 무척 정교한 바느질이다. 이 부분 역시 주요 포인트 중 하나다.

지퍼는 주로 YKK 제품을 사용한다.

보테가 베네타 BOTTEGA VENETA

차 한 대 가격, 최상위층만을 위한 명품

보테가 베네타*BOTTEGA VENETA*는 이탈리아어로 '베네토의 아틀리에'라는 의미를 갖고 있다. 1966년 미켈레 타데이*Michele Taddei*와 렌초 첸자로*Renzo Zengiaro*가 이탈리아에서 만든 패션 브랜드로 숙련된 장인들이 수준 높은 가죽 제품을 만들어 상류층의 사랑을 받기 시작했다.

보테가 베네타를 상징하는 디자인은 가죽끈을 엮어서 만든 형태로 이를 이탈리아어로 '인트레치아토'라고 부른다. 얇고 부드러운 이탈리아산 가죽으로 내구성이 좋은 가방을 만들기 위해 가죽끈을 엮는 방식이 고안되었고 이 기발한 기법으로 다양한 가방이 제작되었다.

보테가 베네타의 대표 상품인 직사각형의 토트백인 '까바백*Cabat Bag*'은 2001년 수석 디자이너가 된 토마스 마이어*Tomas Maier*가 히트시킨 상품이다. 유행을 따르지 않고 최고의 가치를 추구하겠다는 철학이 고스란히 담긴 까바백은 눈에 띄는 봉제선이나 금속 버클, 장식은 물론이고 브랜드 로고조차도 보이지 않게 만들어졌다. 가방 안에 고유의 넘버가 찍힌 장식이

부착되며 두 명의 장인이 이틀간 가죽을 엮어야 만들어낼 수 있는 제품으로 보테가 베네타의 베스트셀러가 되었다.

'더 놋The Knot' 역시 까바와 함께 보테가 베네타를 대표하는 백으로 매듭 모양의 잠금 장치가 특색 있는 작고 둥근 박스 형태의 클러치백이다. 가죽에 주름을 잡은 '오리가미 놋', 가죽 꽃이 달린 '쟈뎅 놋', 크리스탈로 장식한 '빈티지 쥬얼 놋' 등 매 시즌 다양한 기법과 소재로 생산되고 있다.

보테가 베네타 브랜드의 가장 큰 특징 중 하나는 패션에 그치지 않고 가구 등 제품의 영역을 가정용품 전체로 확대하고 있다는 것이다. 또한 브랜드의 강점인 장인 정신을 변함없이 지켜나가기 위해 2006년에는 장인학교를 열었다. 보테가 베네타의 광고 문구이자 브랜드의 모토는 '당신의 이니셜만으로 충분할 때When Your Own Initials Are Enough'이다. 브랜드 로고 없이도 장인 정신으로 만들어진 최고의 제품 그 자체가 훌륭한 정체성을 드러낸다는 뜻이다. 이런 고집을 지켜왔기에 50여 년의 짧은 역사에도 최고의 명품 브랜드로 자리 잡을 수 있었다.

유명인들에게도 사랑받았던 브랜드로 앤디 워홀은 보테가 베네타 제품을 좋아해 단편 영화를 제작했고, 보테가 베네타가 경영 위기에 처했을 때 브랜드 가치를 알아본 구찌의 디자이너 톰 포드가 적극 추천해 구찌가 속한 케링 그룹에서 보테가 베네타를 인수해 위기를 기회로 극복할 수 있었다. 2006년에는 미국 소비자 조사 기관에서 조사한 브랜드 선호도에서 최강자인 에르메스나 아르마니를 꺾고 럭셔리 브랜드 1위에 올랐다. 최고가의 악어백은 1억을 호가할 정도로 높은 가격대를 형성하고 있어 상류층이라고 해도 누구나 가질 수 없는 최상위층을 위한 럭셔리 브랜드의 명성을 이어가고 있다.

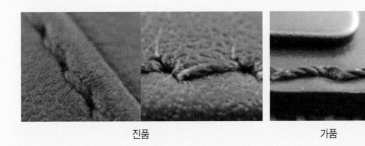

진품 가품

진품과 가품의 바느질 비교 모습. 진품은 바느질에 사용된 실이 나일론 실이지만 약간 거
친 느낌을 주는 실을 사용한다.

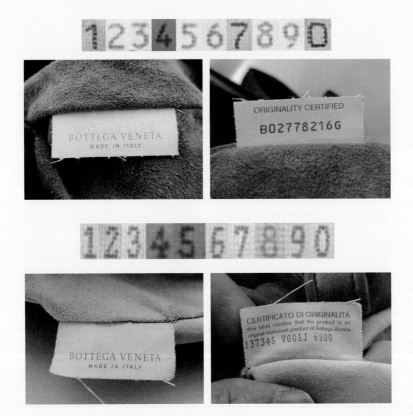

가방 안쪽에 위치한 태그는 전 페이지에서 볼 수 있듯 그 크기가 다양하다. 그런데 각각의 태그마다 서체 또한 다르다. 예를 들어 숫자 7을 살펴보면 그 차이가 확연히 드러난다. 가품들은 이렇게까지 세세한 부분까지는 처리를 못한다. 그러한 까닭에 보테가 베네타 가품은 찾아보기가 힘들다. 브랜드 특유의 인트레치아토(Intrecciato ; 바느질을 보다 원활하게 하기 위해 연하고 부드러운 가죽을 끈으로 만들어 하나 하나 엮는 방식)는 장인의 수작업을 반드시 거쳐야 하기 때문에 더욱 그렇다.

입생로랑YVES SAINT LAURENT ; 생로랑 파리

천재 디자이너가 만든 예술과 혁신의 명품

20세기를 대표하는 최고의 천재 디자이너, 모드의 제왕, 파격과 혁신의 아이콘이었던 입생로랑은 패션 업계 종사자들이 사랑하고 존경하는 디자이너이자 아티스트였다. "샤넬의 형식, 디올의 풍부함, 엘사 스키아파렐리의 재치를 겸했다"는 평가를 받았던 입생로랑의 장례식에는 당시 프랑스 대통령과 영부인도 참석했다.

입생로랑은 17세에 크리스찬 디올에 디자이너로 발탁되어 21세에 수석 디자이너가 될 정도로 재능이 뛰어났으나 보수적인 디올의 스타일에 상반되는 과감한 스타일의 디자인으로 경영진과 충돌을 빚으며 결국 방출된다. 뛰어난 재능을 지닌 입생로랑은 경영 능력을 갖춘 그의 동성 연인 피에르 베르제와 함께 1961년 프랑스 파리에서 입생로랑을 론칭한다.

입생로랑 브랜드는 혁신적인 시도로 패션 업계를 넘어 시대의 흐름까지도 바꾸어놓았다. 여성용 '스모킹 슈트'는 1960년대 공공장소에서 바지를 입을 수 없었던 여성들에게 바지 정장을 입혀 성차별이라는 구시대 관

습에서 해방시켰다. 또한 입생로랑은 기성복으로 '리브 고시*Rive Gauche*'를 선보이며 젊은 감각의 기성복 유행을 이끌어냈다. 그뿐만 아니라 아프리카 풍의 강렬한 색채를 사용했고 몬드리안, 마티스 같은 명화를 모티브로 한 옵 아트*Op Art* 드레스 등 매번 새로운 시도로 입생로랑의 가치를 높였다.

브랜드 창업자인 입생로랑이 2002년 은퇴한 이후 브랜드는 다양한 변화를 겪었다. 2012년에는 에디 슬리먼이 크리에이티브 디렉터가 되면서 브랜드명이 생로랑 파리*Saint Laurent Paris*로 바뀌었다.

에디 슬리먼은 창업자인 입생로랑과 마찬가지로 브랜드를 과감하게 변화시켰다. 마릴린 맨슨, 벡 한센과 같은 뮤지션들과 뮤직 프로젝트를 진행하면서 디자인에 록의 감성을 불어넣었고 생로랑을 젊게 변화시켜서 연매출을 1조 원에 가깝게 상승시켰다.

특히 2013년 론칭한 더플백*Duffle Bag*은 생로랑의 베스트셀러가 되었다. 심플한 디자인에 금색의 엠보싱 처리한 로고가 특징인데 가방과 함께 보낼 수 있는 시간을 의미하는 숫자를 뒤에 붙여서 더플3, 더플6, 더플12, 더플24, 더플48 등으로 출시되었다. 2013년 출시한 삭 드 주르*Sac De Jour* 역시 에디 슬리먼이 클래식하면서도 미니멀한 디자인으로 만들어 더플백과 함께 높은 인기를 누리며 판매되고 있다.

2016년부터는 안토니 바카렐로가 그의 뒤를 이어 크리에이티브 디렉터 자리를 맡았고 2017년에는 입생로랑을 기리는 박물관이 파리에서 오픈했다.

입생로랑은 로고가 수석디자이너 에디 슬리먼에 의해 2012년부터 '생로랑 파리'로 변경되었지만, 하드웨어는 지금도 대부분 이렇게 YSL로 많이 나오고 있다. 로고가 다르다 하여 섣불리 가품으로 판별해서는 안 된다.

지퍼 뒷면과 손잡이 앞면에는 브랜드 고유의 로고가 새겨져 있다.

가죽 탭에 새겨진 숫자와 글자는 그 서체가 위의 사진들처럼 반드시 동일해야 한다.

발렌시아가 BALENCIAGA

유행의 반대편에서 조형미와 완벽함을 추구

대중적이지는 않지만 수많은 디자이너들이 찬양한 브랜드가 바로 발렌시아가다. 발렌시아가를 만든 크리스토발 발렌시아가*Cristobal Balenciaga*를 크리스찬 디올은 "쿠튀리에들의 스승"이라고 했고, 샤넬은 "구상, 재단, 봉재 등 의상 제작의 모든 과정을 해낼 수 있는 유일한 쿠튀리에"라고 칭송했다.

크리스토발 발렌시아가는 스페인 출생으로 스페인의 감성을 지녔으며 파리에서 오트쿠튀르의 기술을 익힌 후 1919년 발렌시아가를 론칭했다. 특히 끊임없이 새로운 것을 창조하고자 하는 도전정신으로 아름다운 조형미와 기술적 완벽함을 갖춘 의상을 만들어내는 데 골몰했다. 건축가에 비유될 정도로 까다롭고 완벽하게 의상을 만들어내는 것으로 유명한 발렌시아가는 최고의 품질로 상류층의 사랑을 받으며 1950년대 크리스찬 디올과 함께 최고의 전성기를 누렸다.

데콜테 네크라인, 브레이슬릿 소매 등으로 우아하고 품위 있게 여성미를 부각시켰고 앞은 꼭 맞고 뒤는 헐렁한 세미 피티드 슈트*Semi-fitted suit*, 허

리 부분이 불룩한 코쿤 스타일, 자루 모양의 색sack 드레스 등 새로운 디자인을 끊임없이 창조했다.

창업자였던 크리스토발 발렌시아가가 1968년 은퇴한 후에 위기를 겪기도 했던 발렌시아가는 1997년 니콜라스 게스키에르Nicolas Ghesquiere를 크리에이티브 디렉터로 발탁하면서 다시 전성기의 인기를 누리게 됐다.

니콜라스 게스키에르의 대표적인 성과는 모터백Motor Bag이라고 불리는 '아레나'를 출시한 것인데 전 세계 수많은 셀럽들의 사랑을 받았다. 얇고 가벼운 가죽 소재를 사용해 주름이나 크랙으로 빈티지한 느낌을 준 모터백은 니콜 키드먼이나 케이트 모스가 자주 들고 다니면서 세계적인 인기를 끌고 발렌시아가를 대표하는 베스트셀러 가방이 되었다.

니콜라스 게스키에르 이후에도 발렌시아가는 혁신적인 디자이너 기용으로 끊임없이 변화를 꾀했다. 2013년에는 젊은 나이에 스타 디자이너가 된 대만계 미국인 알렉산더 왕을 크리에이티브 디렉터로 발탁했고, 2015년에는 유니크한 스트릿 패션 브랜드 베트멍을 이끌고 있는 뎀나 바잘리아를 크리에이티브 디렉터로 선택해서 발렌시아의 파격을 이끌고 있다.

진품 지퍼 가품 지퍼

발렌시아가 제품에는 지퍼 뒷면에 고유의 B 로고가 새겨져 있거나, 람포Lampo 지퍼를 사용하기도 한다. 하지만 명성을 자랑하는 람포 지퍼 역시 가품이 있으므로 주의해야 한다 (상단 가장 오른쪽). B 로고 지퍼 역시 가품이 있을 수 있으니, 주의해야 한다.

가죽 태그를 보면 스탬프 처리가 무척 깔끔하게 잘되어 있다. 간혹 메탈에 스탬프로 처리가 된 제품도 볼 수 있는데 이 역시 가죽 못지않게 깔끔하다.

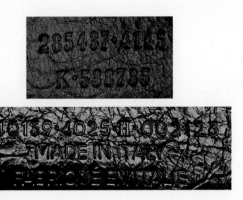

뒷면에 있는 서체는 이와 같이, 2가지의 서체가 주로 사용된다.

1996년, 처음 등장한 모터 백. 이 가방은 오토바이에서 디자인을 착안했다. 위에 보이는,
동그랗고 도드라진 부분을 수터드*Stud*라고 하는데 이 부분의 정교함을 잘 살펴보아야 한
다. 더불어 가방 안에 대부분 들어 있는 미니 거울의 유무도 체크 사항이다.

크리스챤 디올CHRISTIAN DIOR

여성미를 극대화시킨 우아하고 로맨틱한 꿈의 브랜드

크리스챤 디올Christian Dior은 자신의 이름을 따서 1947년 명품 브랜드를 탄생시켰다. 당시 여성복은 샤넬의 영향으로 활동성을 강조한 남성적인 스타일이 대부분이었는데 디올은 첫 컬렉션에서 여성의 아름다움을 강조한 '뉴 룩New Look'을 창조했다.

"나는 꽃 같은 여성을 디자인했다."라는 디올의 말처럼 여성의 부드러운 곡선 실루엣을 살린 화려한 패션으로 그는 하루아침에 최고의 디자이너로 올라섰고 패션계의 흐름을 바꾸어놓았다. 이후 심장마비로 사망하기까지 10년간 디올은 A라인, H라인, Y라인, 펜슬스커트 등 낭만적이며 화려한 여성 패션을 선보였다. 프랑스 패션계에 기여한 공로로 훈장을 받고 1957년에는 타임지 표지에 실린 최초의 디자이너가 되기도 했다.

디올의 사망 후 다양한 디자이너들이 크리스챤 디올을 이끌며 변화시켰다. 입생로랑은 디올과 달리 지나치게 파격적인 시도를 선보여 결국엔 브랜드의 이미지와 맞지 않는다고 쫓겨나게 되었다. 이후 정밀한 디자인

을 선보인 마크 보앙, 건축물처럼 구조적인 스타일을 창조한 이탈리아 디자이너 지안프랑코 페레를 거쳐 1996년에는 영국 출신의 젊은 디자이너 존 갈리아노가 화려하고 색다른 시도로 디올의 이미지를 바꾸기도 했다. 2001년에는 에디 슬리만에 의해 남성복 '디올 옴므*Dior Homme*'가 탄생했고, 다이어트가 필요할 정도의 슬림 핏*Slim Fit*으로 남성 패션에 혁신을 불러일으켰다.

크리스챤 디올의 가장 대표적인 가방은 바로 '레이디 디올*Lady Dior Bag*'이다. 원래는 슈슈백이라는 이름을 갖고 있었는데 1995년 프랑스 영부인이 영국 다이애나 왕비에게 선물하기 위해 크리스챤 디올에 직접 의뢰한 후 다이애나가 여러 공식석상에서 자주 들면서 '레이디 디올백'으로 불리게 되었다. 레이디 디올백은 대단한 인기를 누리며 전 세계에서 10만 개 이상 판매되며 크리스챤 디올의 베스트셀러가 되었다.

크리스챤 디올은 럭셔리 패션에서만 두각을 드러내지 않고 다양한 분야로 사업을 확장시켰다. 특히 1947년에 '미스 디올'이라는 향수를 론칭했고 화려하고 우아한 아름다움을 추구하는 디올의 정신이 담긴 이 향수는 크리스챤 디올의 스테디셀러가 되었다. 또한 이 외에도 크리스챤 디올은 화장품 분야에 진출해서 패션만큼 인기를 누리고 있으며 주얼리와 시계 분야에서도 명품 브랜드로서의 가치를 인정받고 있다.

디올 제품은 지퍼 부분을 잘 보아야 한다. 이 책에서 지퍼를 강조하는 이유는 지퍼가 가방의 생명이기 때문이다. 디올 제품의 경우 후면에는 크리스챤 디올이라고 적혀 있으며, 디올 로고의 정교함이 얼마나 뛰어난지 들여다보아야 한다.

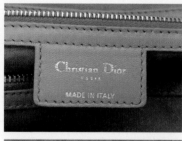

가방은 그 모양은 흉내를 낼 수 있을지언정, 디테일은 흉내를 내기 힘들다. 위의 그림은 가방 안에 있는 스탬프인데, 비교적 정교하게 프린팅되어 있고 크게 확대하면 페인팅이 로고 밖으로 좀 벗어나 느낌이 있으나 페인팅 자체는 기포가 없이 정교하게 처리되어 있다.

왼쪽에 있는 워런티 카드 정면 사진에 영어로 로고가 새겨져 있는데, 기포가 없으며 선명하게 되어 있다. 오른쪽 사진은 카드 뒷면인데 수많은 영어 글자로 크리스챤 디올이라는 글씨가 바닥 전체에 선명하게 새겨져 있다.

프라다 PRADA

누구나 가질 수 있는 명품의 대중화를 이끌다

프라다는 1913년에 마리오 프라다*Mario Prada*가 이탈리아 밀라노에 가죽 매장을 열면서 시작됐다. 수공으로 가죽 핸드백과 장갑을 비롯해 다양한 액세서리를 만들었는데, 바다 코끼리 가죽이나 거북이 껍질 등 특별한 소재로 만든 제품이 인기를 끌어 1919년 이탈리아 사보이 왕실의 공식 납품 업체로 선정되었다.

한때 경기 침체로 프라다는 어려움을 겪기도 했지만 1977년 창업자인 마리오 프라다의 사망 후 손녀인 미우치아 프라다*Miuccia Prada*가 회사를 맡아 혁신적으로 브랜드를 성장시키면서 프라다는 세계적인 명품 브랜드가 된다.

미우치아 프라다는 1993년에 10~20대 여성들에게 맞는 세컨드 브랜드인 '미우미우*Miu Miu*'를 만들었고 1995년에는 젊은 남성 라인인 '프라다 워모*Prada Uomo*'를 출시했다. 이후 언더웨어와 스포츠 라인인 '프라다 인티모'와 '프라다 스포츠'를 만들었다. 프라다 스포츠 패션쇼에서는 정장을 입은

모델에게 운동화를 신게 했는데, 이 프라다 스니커즈는 큰 인기를 얻었다.

프라다의 베스트셀러 가방인 '사피아노 럭스백Saffiano Lux Bag'은 1913년 출시됐다. 마리오 프라다가 개발한 사피아노는 이탈리아어로 '철망'을 뜻한다. 부드러운 소가죽 위에 철망 무늬로 패턴을 넣은 것으로 이 가죽으로 만든 대표적인 것이 바로 사피아노 럭스백이다. 사각형의 단순한 형태로 별다른 장식이 없는 것이 특징이며 미란다 커가 즐겨 찾는 백으로 국내에서도 인기를 끌었다.

미우치아 프라다는 가방에는 잘 쓰지 않던 나일론을 소재로 가방을 만들어 패션계에 혁신을 일으켰다. "명품은 누구나 가질 수 있어야 한다"고 주장했던 미우치아 프라다의 철학이 가장 잘 드러난 것이 바로 '포코노 나일론백'이었다. 1985년에 출시된 포코노 나일론 백팩은 프라다를 대표하는 가방이 되었고 프라다를 세계적인 명품 브랜드로 만들었다. 실용적인데다가 정장과 캐주얼 의상 모두에 어울리는 가방으로 처음엔 블랙의 여성용으로 제작되었지만 이후 다양한 색상과 크기로 제작되었다.

2006년 출시된 '나파 고프레백Nappa Gaufre Bag'은 부드러운 나파 가죽에 벌집고프레주름 장식을 더한 것으로 프라다의 스테디셀러이다. 할리우드 유명 배우들이 즐겨 들었고 마돈나가 자주 들면서 '마돈나백'으로도 불렸다.

프라다는 1933년 '프라다 문화재단'을 설립해서 패션뿐만 아니라 문화예술 전반에 과감하게 투자하는 것으로도 유명해졌다. 2006년에는 영화 〈악마는 프라다를 입는다〉로 다시 전성기를 누렸다. 또한 프라다는 제품만큼이나 매장도 유명한데, 프라다 매장은 '패션 창조의 실험실'이라는 평가를 받을 만큼 독특하고 매력적으로 건축되어 인기를 끌고 있다.

프라다 제품의 바느질 부분에 사용된 실
은 사진에서처럼 일반 나일론실보다 거
친 느낌을 준다.

프라다 로고의 R 자를 보자. 오른쪽 하단 부분이 독특하지 않은가? 이는 프라다만의 특징
이다. 오른쪽 사진처럼 조금 뭉툭하게 드러날 수도 있고, 왼쪽처럼 굵으면서 쭉 뻗은 것을
볼 수 있다. A 자의 경우 보통 다른 브랜드와 달리 왼쪽이 얇게 처리돼 있다.

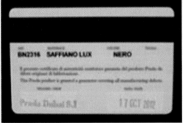

개런티 카드 뒷면에 검은 줄을 보면 맨 왼쪽이 모델 넘버, 그 다음이 가죽종류(사피아노 럭
스), 맨 오른쪽이 색상을 뜻한다(네로 - 검은색).

펜디 FENDI

이탈리아 전통에 혁신을 더하다

1918년 로마에 가죽과 모피를 전문으로 하는 매장을 오픈한 아델 까사그란데*Adele Casagrande*는 에도아르도 펜디*Edoardo Fendi*와 결혼한 후 그의 성을 따서 브랜드 이름을 '펜디'로 정했다. 펜디는 주력 상품인 모피가 상류층의 사랑을 받아 사업에 전성기를 맞았고 이후 펜디 가의 다섯 딸이 물려받았다.

펜디를 세계적인 명품 브랜드로 도약시킨 것은 칼 라거펠트*Karl Lagerfeld*였다. 1965년 칼 라거펠트가 펜디의 디자이너가 되었고, 그는 딱딱하고 무겁기만 하던 모피도 얼마든지 가볍고 패셔너블할 수 있다는 것을 보여줬다. 특히 모피에 구멍을 뚫고, 조각을 내고, 자르고, 이어 붙이고, 염색을 하는 등 새로운 기술을 적용시켜서 펜디에 창의적이고 현대적인 감성을 불어넣었다.

또한 그는 'FUN FUR'의 의미로 FF 로고를 탄생시켰고 펜디의 정체성을 확고하게 만드는 데도 주도적 역할을 했다. 칼 라거펠트는 "나에게 모피는

펜디, 펜디는 모피이며, 모피는 유쾌하다*Fur is Fendi and Fendi is Fur, Fun Furs*."라고 인터뷰할 정도로 펜디를 사랑했고 펜디 성공의 일등 공신으로 오늘날까지 50년 넘게 펜디와 인연을 맺고 있다. 하지만 2019년 2월 19일에 생을 마감하였다.

1994년에는 안나 펜디의 딸인 실비아 벤추리니 펜디가 가죽 및 남성복, 액세서리 분야의 크리에이티브 디렉터가 되면서 또 한 번 펜디는 전성기를 맞았다. 1997년 그녀가 탄생시킨 '바게트백'은 바게트빵처럼 작고 납작해서 옆구리에 자연스럽게 끼고 다닐 수 있는 백이라고 해서 이름 붙여졌는데 출시된 해에 10만 개가 넘게 판매되며 단숨에 히트 아이템이 되었다. 미국 드라마 〈섹스 앤 더 시티〉에서 사라 제시카 파커가 연기한 캐리 브래드쇼가 강도를 만났을 때 지키려고 했던 가방이 바로 펜디의 바게트백이었다. 많은 할리웃 배우들이 즐겨 들었던 바게트백은 지금까지도 수많은 디자인으로 만들어져 매해 사랑받고 있다.

펜디의 혁신적인 시도는 제품뿐만 아니라 다양한 패션쇼에서도 그대로 드러난다. 2007년에는 중국 만리장성에서 패션쇼를 열어 전 세계에 생중계되어 화제를 낳았다. 2016년에는 펜디의 90주년 기념 패션쇼를 이탈리아 트레비 분수에서 개최해서 이탈리아 브랜드로서의 전통과 자부심을 강하게 드러내기도 했다. 이 패션쇼를 위해 펜디는 트레비 분수의 복원 작업에만 250만 유로를 투자했고 17개월간 보수 작업을 마친 트레비 분수에서 상징적인 의미의 패션쇼를 성공적으로 마칠 수 있었다.

진품 감정하기

가방 내부에 홀로그램 처리된 스티커가 붙은 태그가 있는데 가품과 구분하기 위해 2004년 부터 도입되었다. 스티커 하단에 번호가 있는 게 있고 없는 게 있다. 번호가 있는 것은 상단 사진과 같은 서체를 가지고 있다. 페인팅을 한 게 아니라 실로 글자를 직접 수놓았다는 점이 특징이다.

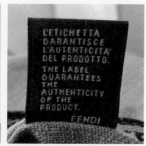
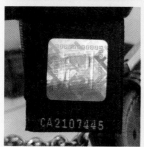
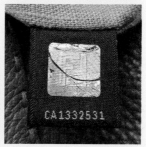

글자가 적혀 있는 부분들은 글씨와 스티커 사이에 공간 이 확보돼 있다. 가품의 경 우에는 그 공간이 좁아 보이 거나 스티커와 평행되지 않 는 경우가 많다. 태그 뒤편 에는 글자들이 들어가 있는 데 이 역시 수를 놓은 것이다.

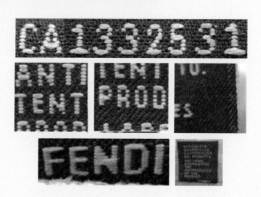

지방시 | GIVENCHY

오드리 헵번 드레스로 시대의 아이콘이 된 브랜드

1952년 위베르 드 지방시*Hubert de Givenchy*는 자신의 이름으로 지방시 브랜드를 탄생시켰다. 그는 첫 컬렉션에서 종 모양으로 소매가 장식이 된 흰색 블라우스를 선보였는데, 당시 패션쇼에 선 모델의 이름을 따 '베티나 블라우스'로 불리며 선풍적인 인기를 끌었다. 또한 소재나 무늬가 다른 상하의를 조합하는 '세퍼레이츠' 등으로 패션에 새로운 변화를 일으켰고 의상 소재에 있어서도 실크, 벨벳, 트위드, 울 등 다양한 소재를 거침없이 활용했다.

위베르 드 지방시는 "여성의 몸을 옷에 맞추는 것이 아니라 여성의 몸에 옷을 맞추어야 한다."는 말을 남겼다. 여성의 아름다움을 최대한 드러내고자 했던 지방시의 철학처럼 그가 만든 옷은 절제되면서도 우아하고 세련된 특성을 지니게 됐다.

지방시의 이미지에 큰 영향을 준 두 사람이 있다. 바로 발렌시아가와 오드리 헵번이다. 발렌시아가는 지방시가 가장 존경했던 롤 모델이었고 그

의 디자인과 비슷한 스타일의 옷을 많이 만들었다. 또한 오드리 헵번은 지방시의 뮤즈였다. 그녀와는 영화 〈사브리나〉 의상 협찬과 관련해 인연을 맺은 후 평생 우정을 나누는 사이로 지냈다. 특히 1961년 영화 〈티파니에서 아침을〉에서 오드리 헵번이 입었던 블랙 드레스가 바로 지방시가 만든 것이었다. 지방시의 옷은 오드리 헵번의 우아하면서도 세련된 이미지를 잘 살려주었고 이후 여러 영화에서 오드리 헵번은 지방시의 옷을 입으며 시대를 이끄는 최고의 여배우이자 패션 아이콘이 된다.

지방시의 가방 중에서는 판도라, 나이팅게일, 안티고나 등이 유명하다. 판도라백은 '고소영백'으로 국내에 잘 알려진 것으로 입체적인 구조로 수납력이 좋은 것이 특징이다. 나이팅게일백은 간호사들이 들던 가방과 비슷하다고 해서 이름 붙여진 것으로 부드러운 가죽에 둥근 라인이 매력적이다. 안티고나백은 각이 잡혀 있는 형태로 미란다 커가 자주 들고 다녀서 인기를 끌었다.

위베르 드 지방시의 은퇴 후 알렉산더 맥퀸, 존 갈리아노 같은 디자이너들을 거치면서 조금씩 변화하던 지방시는 2005년 디자이너 리카르도 티시의 영입으로 획기적인 변화를 맞는다. 그는 고딕과 힙합, 화려한 색채 등으로 지방시의 이미지를 트렌디하게 변화시켰고 그가 디자이너로 있는 동안 지방시는 매출이 6배나 늘어날 정도의 인기를 누렸다.

위베르 드 지방시는 2018년 3월 10일 파리 자택에서 수면 중 세상을 떠났다.

★ ☆ ★
진품 감정하기

 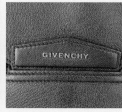

지방시 제품의 하드웨는 위에서 보는 바와 같이 글씨가 하나씩 가죽에 박혀 있는 느낌이다. 확대해서 보아도 아주 정교하게 잘 되어 있다.

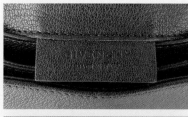

태그 뒷면에는 제품의 생산연도가 표기된다. 위의 이미지에서 보이는 숫자 네 자리 중 두 번째와 네 번째가 연도, 첫 번째와 세 번째가 생산된 주를 의미한다.

아래 이미지는 세 번째와 네 번째 숫자가 연도를 의미하며 첫 번째와 두 번째가 생산된 주를 의미한다.

마크 제이콥스 MARC JACOBS

반항적인 스타일로 세계를 홀리다

미국 패션계의 오스카상으로 불리는 CFDA *미국패션디자이너협회*에서 무려 7번이나 상을 받은 세계적인 패션 디자이너가 바로 마크 제이콥스다. 미국의한 소설가는 "모두가 마크 제이콥스에게 홀린 것 같다."는 말을 할 정도로그가 손을 대는 것마다 세계적인 관심과 인기를 끌었다.

1992년 마크 제이콥스는 틀을 깨는 획기적인 디자인으로 세상을 놀라게 했다. 바로 '그런지룩*Grunge Look*'이다. 뉴욕 최고의 패션 브랜드 중 하나였던 '페리 엘리스'의 수석 디자이너로서 그가 컬렉션에서 선보인 패션으로 찢어진 청바지, 컨버스 운동화, 싸구려 스웨터 등을 매치한 파격적인스타일이었다. 이 컬렉션으로 마크 제이콥스는 페리 엘리스에서 해고당했지만 '올해의 여성복디자이너' 상을 받게 된다. 이를 계기로 마크 제이콥스는 일약 스타 디자이너로 명성을 얻으며 자신의 이름을 딴 브랜드를 설립하게 된다.

마크 제이콥스는 자신의 브랜드를 성공적으로 이끌다가 2001년에는 젊

은 층을 대상으로 하는 '마크 바이 마크 제이콥스*Marc By Marc Jacobs*'까지 론칭했다. 마크 바이 마크 제이콥스는 루이비통의 든든한 지원을 받으며 매장을 확대하며 급성장했다. 또한 마크 제이콥스의 재능을 높이 평가한 루이비통 회장 베르나르 아르노가 그를 루이비통 디자이너로 기용하면서 마크 제이콥스는 자신만의 개성 있는 감각으로 루이비통을 변화시켜 매출에 크게 기여했다.

마크 제이콥스 브랜드의 가장 상징적인 가방은 2005년 출시된 '스탐백*Stam Bag*'이다. 마크 제이콥스의 뮤즈였던 모델 제시카 스탐의 이름을 따서 만든 가방으로 퀼팅 소재, 체인 장식 등의 특징을 갖고 있다. 린제이 로한, 마리아 샤라포바 같은 유명인들에 의해 알려지며 인기를 얻었다. 2013년에 출시된 '웰링턴백*Wellington Bag*'은 런던의 웰링턴 아치에 영감을 받아 만들어진 것으로 가방에 산양 가죽으로 만들어졌다. 또한 이탈리아 장인이 124조각의 가죽으로 제작하는 '인코니토백*Incognito Bag*', 육각 다이아 모양의 팔라듐 체인이 특징인 '트러블백*Trouble Bag*' 등도 마크 제이콥스에서 꾸준히 인기를 얻고 있는 가방이다.

마크 제이콥스는 디자이너로서의 눈부신 재능이나 업적에 비해 개인사는 굴곡지지만 그것마저도 이슈가 되었고 브랜드는 오히려 더 승승장구할 정도였다. 마크 제이콥스는 디자이너로서의 업적을 인정받아 2010년 프랑스 정부로부터 '문예기사훈장*Chevalier de l' Ordre des Arts et des Lettres*'을 받기도 했다.

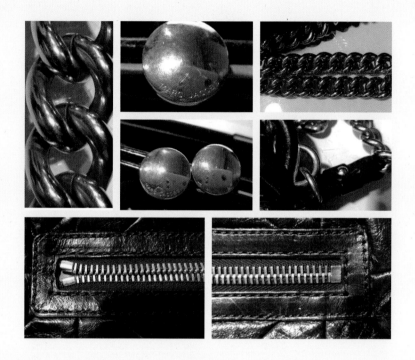

마크 제이콥스 역시 람포와 리리의 지퍼를 사용한다. 가방 외부에 장식으로 달린 사슬 등 하드웨어가 무척이나 정교한 편인데 이를 잘 살펴보아야 한다.

마크 제이콥스 제품에 사용된 람포와 리리의 지퍼.

멀버리|MULBERRY

우수한 가죽에 영국 감성을 불어넣은 명품 브랜드

'명품 시장의 차세대 프라다'라고 불리는 영국 명품 브랜드인 멀버리는 유행을 뛰어넘어 시간이 지나도 변함없는 가치를 지닌 제품으로 인기가 높다. 미국과 일본에서 인기를 끌었으며 영국 하비 니콜스 백화점에서는 2005년 프라다나 구찌 같은 브랜드보다 많이 팔렸을 정도로 대단히 사랑받았다.

1971년 로저 솔*Roger Saul*은 가죽 목걸이를 판매하면서 멀버리 브랜드를 탄생시켰으며, 그리스 신화에서 지혜를 상징하는 뽕나무를 브랜드 로고로 정했다. 멀버리가 본격적으로 성장하게 된 계기는 경영난으로 로저 솔의 어머니가 경영권을 갖게 되면서다. 그녀는 브랜드 정체성이 명확하지 않다는 것이 가장 큰 문제라고 파악한 후 핸드백에 포커스를 맞추게 되었고 이 전략이 성공하면서 멀버리는 명성을 얻게 된다.

멀버리 제품은 대부분 영국에서 생산된다. 영국에 있는 공장에서 우수한 실력을 가진 장인들의 손에서 만들어진다. 특히 멀버리 제품은 우수한

가죽을 사용하는 것이 특징이다. 처음 구입을 해도 마치 오래 사용해서 잘 길들여진 것처럼 가죽이 무척 부드럽고 시간이 지날수록 가죽의 컬러가 멋스러워진다. 멀버리는 가죽을 만지는 느낌인 촉감을 중요하게 생각하기 때문에 가죽을 부드럽게 만드는 기술에 많은 투자를 했고, 이것이 멀버리 가방의 고급스러움을 더하는 요소가 됐다.

멀버리를 대표하는 가방은 바로 '알렉사백Alexa bag'이다. 멀버리는 곧 알렉사백이라고 해도 될 정도로 유명한 이 가방은 2010년 영국 패션계에서 유명한 모델 알렉사 청의 이름을 따서 만들어진 제품이다. 그녀는 미국 보그 매거진에서 선정한 최고의 패셔니스타로 선정됐을 정도로 세계적으로 인기를 누렸었는데, 알렉사백이 출시된 후 실제로 자주 들고 다녀서 세계적으로 알렉사백의 인지도를 높였다. 멀버리의 디자이너 엠마 힐이 만든 알렉사백은 멀버리의 베스트셀러로 지금까지도 사랑받고 있다.

알렉사백 외에도 베이스워터Bayswater, 테일러Taylor, 브린모어Brynmore, 릴리Lily 등이 멀버리에서 꾸준하게 판매되고 있는 인기 가방이다. 멀버리의 모든 가방들은 개성이 강한 디자인은 아니지만 심플하면서도 실용적인데다가 가죽의 고급스러움이 더해져서 오래 인기를 누리고 있다.

위의 그림은 멀버리의 로고들이다. 지퍼 뒤편에도 이러한 로고들이 새겨져 있다. 로고를 확대하여 보았을 때 사진처럼 양 끝 잎사귀가 같은 높이에 위치하게 된다(가장 왼쪽 그림, 음각의 경우). 하지만 중앙의 그림처럼 양각의 경우와 양 끝 잎사귀의 위치가 반드시 일치하는 것은 아니다.

멀버리는 브랜드 고유의 로고가 새겨진 지퍼뿐만 아니라, 리리 지퍼도 함께 사용한다. 멀버리 로고를 사용한 경우에는 굉장히 정교하고 각각의 나뭇잎이 고르게 처리되어 있으며, 가품의 경우 나뭇잎이 천차만별로 뭉툭한 것을 볼 수 있다.

 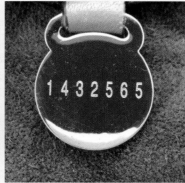

가방 내부에 메탈 태그를 살펴보면 그 뒤편에 숫자들이 적혀 있다(앞에는 로고). 이는 모델 번호인데 다음 페이지의 숫자들은 가짜이다.

주로 사용되는 가짜 번호들

025869	240535	258668	32911	932351
026904	249328	258798	373140	968327
10218184	252136	262541	565321	994899
144188	254571	275288	757156	346352
207542	257528	327448	924565	

셀린느CELINE

프랑스 감성과 품격을 갖추다

프랑스 명품 브랜드인 셀린느*Celine*는 프랑스의 귀족적인 감성과 전통을 갖춘 브랜드로, 최고급 소재에 세련된 디자인을 가진 제품들을 생산해 고급스럽고 우아한 것이 특징이다.

셀린느는 1945년 셀린느 비피아나*Céline Vipiana* 부부가 만든 브랜드로, 처음에는 아동용 신발 매장에서 시작됐다. 아동용 신발이 인기를 끌자 부부는 여성용 구두와 가방까지 제작하게 됐는데, 잉카 신발에서 영감을 얻어 개발한 잉카 로퍼가 인기를 얻으며 브랜드가 빠르게 성장하게 됐다. 1969년에는 여성 기성복을 만들기 시작했고, 1971년에는 파리 개선문의 장식에서 영감을 받아서 블라종 로고까지 만들어 브랜드 이미지를 확고히 했다.

1997년에는 미국 출신의 마이클 코어스*Michael Kors*가 셀린느 사상 첫 수석 디자이너로 임명이 된다. 그는 셀린느의 전통을 유지하면서 젊고 현대적인 감각을 불어넣었고, 1999년에는 크리에이티브 디렉터가 되어 셀린느의 브랜드 이미지를 주도적으로 변화시켰다. 또한 CFDA*미국패션디자이너협*

회 패션 어워드에서 1999년과 2003년에 각각 여성복 디자이너상과 남성복 디자이너상을 받으며 디자이너로서 재능을 인정받았다.

셀린느에 가장 큰 영향을 끼친 사람은 2008년 크리에이티브 디렉터로 영입된 피비 필로*Phoebe Philo*다. 피비 필로는 모던하면서도 미니멀리즘한 디자인을 추구해 셀린느의 전성기를 이끌었다. 그녀가 만든 의상들은 심플하면서도 우아하고 독창적이라는 평가를 받았으며 다양한 가방 라인을 론칭해서 히트시켰다.

셀린느의 가장 인기 있는 가방으로는 피비 필로가 2010년 만든 러기지백*Luggage Bag*이 있다. 전 세계적으로 선풍적인 인기를 끈 가방으로 우리나라에서는 영화배우 고소영이 신혼여행을 가면서 들어서 고소영백으로 유명하다.

셀린느의 대표적인 가방에는 러기지백을 비롯해서 부기백*Boogie Bag*, 풀보백*Poulbot Bag*, 박스백*Box Bag*, 카바스백*Cavas Bag* 등이 있다. 2002년 출시된 부기백은 부기우기 재즈에서 영감을 받은 것으로 마이클 코어스가 미국의 실용성을 더해 만들어낸 가방으로 마돈나가 자주 들어서 '마돈나백'으로 불리기도 했다. 풀보백은 파리 몽마르뜨에서 뛰어노는 아이들을 부르는 애칭인 풀보에서 이름을 딴 가방으로 활동적인 여성들에게 어울리는 숄더백으로 인기를 끌었다. 박스백은 심플한 사각 디자인에 브랜드 시그니처 잠금 장치로 클래식한 백으로 꾸준히 인기를 얻고 있다.

스트랩strab의 중간 얇은 부분이 진품은 동그랗게 처리돼 있으나 가품은 옆에서 보았을 때 각이 진 모양에 가깝다. 스트랩의 고리가 닫히는 부분이, 가품일 경우 맞물리는 부분이 정교하지 못하다. 맞닿는 두 부분의 굵기가 다르거나 굵기가 같더라도 위치가 맞지 않는 등 진품에 비해 많이 부족한 편이다.

일반적으로 셀린느 제품은 면이 부드러운 경우

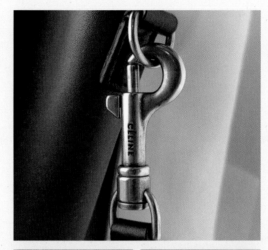

금색으로 로고가 프린팅되어 있고, 면이 거칠 경우 은색으로 되어 있다.

지퍼는 왼쪽 사진처럼 브랜드 고유의 지퍼를 사용한다.

끌로에CHLOE

파리지엥이 열광한, 페미닌한 감성의 브랜드

끌로에는 1952년 이집트 출신의 가비 아기옹*Gaby Aghion*이 프랑스 파리에서 만든 브랜드로 여성스러우면서도 독창적인 디자인이 매력적인 명품 브랜드다. 낭만적이면서도 섹슈얼한 감성을 여성 패션에 담아내면서 당시 파리지엥들의 열렬한 지지를 받았다.

칼 라거펠트가 끌로에의 수석 디자이너로 활동하던 시기에 끌로에는 재키 케네디, 브리지트 바르도, 그레이스 켈리 같은 유명인들이 끌로에 제품을 즐겨 이용하면서 전 세계적인 명성을 얻었다. 특히 로맨틱한 블라우스와 롱 스커트는 끌로에의 인기 아이템으로 자리 잡았다.

1985년에는 세계적인 명품 기업인 리치몬드 그룹에 인수되었으며 다양한 디자이너들이 끌로에를 거치며 브랜드에 변화를 불러일으켰다.

끌로에의 브랜드 가치를 높인 사람 중 한 명은 바로 비틀즈의 멤버인 폴 매카트니의 딸인 스텔라 매카트니*Stella McCartney*이다. 그녀는 1997년 끌로에의 수석 디자이너가 되었는데, 패션 스쿨을 졸업하고 어린 나이였음에

도 자신만의 감각으로 브랜드에 활력을 불어넣었다. 깔끔한 디자인에 우아하면서도 섹시한 감성의 의상을 선보이며 첫 컬렉션을 성공으로 이끌었고 젊은 여성 고객을 대거 끌어들이는 계기를 마련했다. 스텔라 매카트니가 디자이너로 있는 동안 끌로에는 급격하게 매출이 상승했다.

이후에도 피비 필로, 파울로 멜림 앤더슨, 한나 맥기본, 클레어 웨이트 켈러 등 수많은 디자이너들이 끌로에를 거쳐 갔다. 각기 다른 개성과 감각을 지닌 디자이너들이었지만 기본적으로 끌로에 창업자가 만들어 놓은 여성스럽고 로맨틱한 감성을 유지하면서 다양하게 브랜드를 변주하며 끌로에의 명성을 지켜왔다

끌로에의 제품 중 가장 사랑받은 가방은 '파라티백*Paraty bag*'이다. 케이티 홈즈가 자주 들고 다녀서 '케이티 홈즈 가방'으로도 불리고 국내에서는 '수애 가방'으로 불리기도 했다. 심플한 디자인에 고급스러운 소재로 다양한 연령층에 인기를 끌었으며 수납하기 넉넉해서 실용적인 가방으로도 인기가 높다.

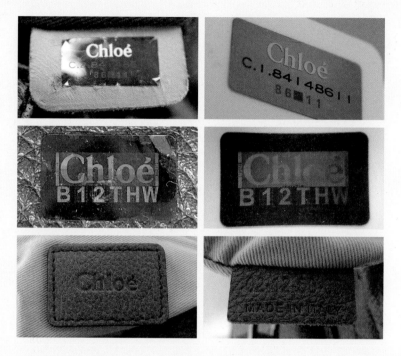

끌로에는 이태리 제품이지만 아웃소싱으로 중국, 불가리, 스페인, 헝가리 등에서 생산되기도 한다. 그래서 태그에는 각각 나라의 명칭이 적혀 있다. 왼쪽 상단 사진에서 보이듯 태그에 붙은 홀로그램 스티커에 8군데 칼집이 새겨져 있다.(2008년~2009년에 출시된 제품의 경우) 상단 오른쪽은 개런티 카드인데 스티커에 있는 번호와 일치해야 한다. 하지만 개런티 카드에는 C.1이라고 적혀 있고, 스티커에는 C.2라고 적혀 있다는 차이점이 있으니 참고해야 한다. 중간에 있는 사진은 근래 출시된 제품에서 볼 수 있는 홀로그램이다. 가장 하단은 스탬프 처리된 사진인데, 정교함이 돋보인다.

자물쇠 하단부에는 사진에도 보이다시피 나사 형태의 홈이 있다. 하지만 일자만 있지 십자 모양은 없다. 더불어 마감이 굉장히 정교해야 한다.

샤넬은 기술적 연구에 아낌없는 투자를 해서 2015년 브랜드 최초로 인하우스 무브먼트를 발표했다. 2016년에는 인하우스 무브먼트 칼리브 1을 탑재한 브랜드 최초의 남성용 시계인 '무슈 드 샤넬(샤넬의 남자Monsieur de Chanel)'을 론칭했고 2017년에는 샤넬의 상징인 까멜리아 꽃 모양의 무브먼트 '칼리버 2'를 탑재한 여성용 시계 '프리미에르 까멜리아 스켈레톤'을 출시했다.

IWC

로렉스를 대표할 만한 가장 인기 있는 제품은 오이스터 타입이다. 오이스터 브랜드는 1926년부터 나왔고 워터프루프스트는 현재 100m까지 방수가 가능할 것은 물론이고 1956년부터는 다이버의 불론 벨트를 적용해서 남극을 2.5배 확대하는 기능도 부호도 취득했다.

VACHERON CONNSTANTIN

명품 브랜드 중에서 가격대가 적당해서 명품에 입문하는 사람들에게 좋은 브랜드가 바로 '보메&메르시에'이다. 가격 부담이 적다고 해서 성능이 떨어지는 것도 아니다. 애초에 "고품질의 완벽한 매뉴팩처 시계만 만들겠다. 스위스 시계 업계 중 7번째로 오랜 역사를 지니고 있기 때문이다.

랑에 운트 죄네 브랜드의 가장 상징적인 특징은 바로 화려하고 아름다운 무브먼트다. 대부분 스위스 명품 시계들은 무브먼트를 도금처리가 된 동 소재로 사용하는데 반해 랑에 운트 죄네는 저먼 실버German Silver라는 것을 쓰는데 도금처리를 하지 않은 동, 아연, 니켈 합금으로 제작이 된다. 무브먼트를 덮어서 고정시키는 브릿지의 경우 3/4로 다른 시계 브랜드에 비해 크다.

ROLEX

LOUIS VUITTON

바쉐론 콘스탄틴의 모토는 'Do better if possible and that is always possible.'이다.

Watch

1848년 설립된 오메가는 시계 기술 발전에 다양한 기여를 하며 브랜드 이미지를 강화시켰다. 1930년에는 스위스 시계 브랜드 중 매출 1위가 될 정도로 인기를 누렸고 이후 다양한 시계 브랜드를 통합해서 SSIH, ASUAG, ASUAG-SSIH, SMH를 거쳐 1998년 스와치그룹Swatch Group Ltd으로 변경해 현재는 다양한 시계 및 주얼리 브랜드를 거느리고 있다.

1875년 프랑스 출신의 줄스 루이스 오데마(Jules Louis Audemars)와 에드워드 어거스트 피게(Edward-Auguste Piguer)가 창업한 오데마 피게 에이가 축들이 경영하고 있는 브랜드다. 1918년 1.32mm 투가장는 포켓 워치 컴플리케 개발. 1970년 3.05 밀에 가장 얇은 벨프 와인딩 무브먼트 개발. 1986 넘 4.8mm 가장 얇은 투르비용 벨프 와인딩 무브먼트를 선보이면서 기술력을 인정받으면서.

사랑의 상징, 고귀한 아름다움, 왕의 보석상 보석상의 왕, 예물 보석의 명가 등 화려한 수식어가 아낌없이 붙는 까르띠에는 전 세계 여성들의 마음을 홈친 럭셔리한 명품 주얼리 브랜드다.

BELL & ROSS

1928년 에르메스는 골프 고객을 위한 시계인 벨트 시계Belt Watch를 출시해 처음으로 판매했다. 명품 시계 시장에 뛰어든 에르메스는 우수한 품질의 시계를 제작하기 위해 1978년에는 스위스에 자회사 '라 몽트르 에르메스'를 세웠다. 숙련된 장인에 의해 우수한 가죽 제품을 만들어왔던 에르메스는 장점을 살려 에르메스 시계는 물론이고 2006년부터는 스위스의 명품 시계 브랜드에 가죽 스트랩을 공급하기도 했다.

CARTIER

PIAGET

시계에서 완벽함은 정밀하고 견고한 기술력이겠지만 피아제는 여기에 하나 더 보태어 세상에서 가장 얇은 시계를 만드는 데 주력했고 매번 기록을 깨며 세상을 깜짝 놀라게 했다. 그뿐만 아니라 피아제는 화려한 주얼리 시계에도 많은 투자를 해서 1964년에는 청금석, 터키석, 오닉스, 오팔, 코랄 등의 재료로 시계 다이얼을 디자인한 주얼리 시계를 출시했다.

HUBLOT

PART 2

시계

로렉스ROLEX

부와 명품의 상징, 예물 시계의 명가

로렉스*ROLEX*는 스위스 최고의 명품 시계 브랜드다. 로렉스의 금장 시계는 한때 부의 상징이 됐을 정도로 명품 중의 명품으로 인정받았고 스위스 명품 시계의 자존심이라고 할 만큼 기술력에서도 단연 최고의 브랜드이다.

로렉스의 창립자인 한스 빌스도르프*Hans Wilsdorf*는 1900년대 초 대부분의 사람들이 손목시계의 무브먼트가 정확하지 않아 휴대가 불편한 회중시계를 주로 사용하는 것을 보고 작고 정밀한 무브먼트를 갖춘 손목시계를 제작해서 판매했고, 1908년 로렉스 브랜드를 정식으로 설립했다.

'오직 기술로만 승부한다'는 브랜드의 철학처럼 로렉스는 기술과 품질 향상에 주력했다. 그 결과 1910년 손목시계 역사상 최초로 스위스 공식시계등급 인증센터에서 고정밀 시계에 주어지는 공식 크로노미터 인증을 획득했으며 1914년에는 항해용 시계에만 크로노미터 인증을 수여하던 영국 큐천문대로부터도 손목시계 최초로 A등급 크로노미터 인증을 받

았다.

로렉스는 혁신적인 기술로 세계 최초의 타이틀을 여러 개 가진 브랜드로도 유명하다. 1926년에는 세계 최초의 방수, 방진 시계인 '오이스터 Oyster'를 개발했고, 1931년에는 영구회전자가 장착된 최초의 자동 태엽 '퍼페추얼 로터 Perpetual Rotor', 1945년에는 최초로 시계 다이얼에 날짜가 표시되는 '오이스터 퍼페추얼 데이트저스트 Oyster Perpetual Datejust'를 제작했다. 1931년부터는 장인의 손과 왕관 문양의 '크라운 로고'를 정식으로 등록해서 사용했다.

창립자인 한스 빌스도르프의 뒤를 이어 앙드레 하이니거, 패트릭 하이니거 등이 로렉스를 맡아 꾸준히 새로운 기술을 도입하며 로렉스를 견고하게 발전시켰다. 무엇보다 다양한 신소재를 사용한 시계를 개발해서 명성을 이어왔다.

로렉스를 대표할 만한 가장 인기 있는 제품은 오이스터 라인이다. 오이스터 퍼페추얼 데이트저스트는 현재 100m까지 방수가 가능한 것은 물론이고 1956년부터는 다이얼에 볼록 렌즈를 적용해서 날짜를 2.5배 확대하는 기술로 특허도 취득했다. 1953년에 출시된 오이스터 퍼페추얼 서브마리너는 세계 최초로 수심 100m 방수 시계로 만들어져 지금은 300m까지 방수가 가능한 제품이다. 체 게바라와 영화 '007 시리즈'의 로저 무어가 착용한 것으로 인기를 끌었다. 2012년 출시된 오이스터 퍼페추얼 스카이-드웰러는 여행자들을 위한 시계로 14개의 특허기술이 집약된 것으로 두 개의 시간대를 표시하는 듀얼 타임 기능, 독창적인 연간 달력 사용 등이 특징이다.

로렉스는 시계 전면부 유리가 크리스털로 돼 있다. 그 전면부 6시 방향을 살펴보면 로렉스 특유의 로고가 새겨져 있는 것을 볼 수 있다. 우측 사진처럼 시계 용두(龍頭, crown)에도 로렉스 문양이 정교하게 새겨져 있다.

금으로 장식된 제품의 경우 대부분 18K(금 함량 75%)로 만들어진다. 18K 제품의 경우 헬베티아(Helvetia: 스위스 공식 금 인증마크)가 반드시 있다. 좌측은 예전 마크로서 여신의 옆모습이, 최근 제품의 경우 세인트 버나드 견종의 옆모습이 그려져 있다.

위에 보이듯이 금 장식에는 금 함량 75%를 의미하는 마크(양쪽에 저울 모양과 가운데 숫자 750)가 항상 새겨진다.

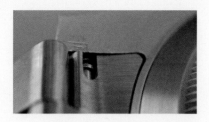

금 함량 품질 보증 마크와 더불어 살펴볼 부분은 시계 본체와 시곗줄을 연결하는 핀홀 부분이다. 이 부분의 처리가 무척 정교해야 하고, 크기 역시 모두 정확히 일치해야 한다.

시계의 럭과 럭 사이에 새겨진 서체를 잘 확인해야 한다. 상단에 있는 왼쪽 사진은 12시 방향에는 모델번호이고, 오른쪽 사진은 6시 방향에 있는 시리얼 번호의 모습이다. 하지만 요즘 출시되는 제품들은 6시 방향에 있는 르호(Rehaut)라는 곳에 시리얼 번호가 새겨져 있다.

로렉스 제품 시리얼 넘버

Serial	Date	Serial	Date	Serial	Date	Serial	Date
X000001	1991 3/4	2689700	1969	543400	1948	28000	1926
N000001	1991 3/4	2952600	1970	608500	1949	30430	1927
C000001	1992 1/4	3215500	1972	673600	1950	32960	1928
S000001	1993 3/4	3741300	1973	738700	1951	35390	1929
W000001	1995	4004200	1974	803700	1952	37820	1930
T000001	1996	4267100	1975	868900	1953	40250	1931
U000001	1997 3/4	4539000	1976	934000	1954	42680	1932
A000001	1998 1/2	500600	1977	1012000	1955	45000	1934
P	2000	5482000	1978	1090000	1956	63000	1935
K	2001~2002	5958000	1979	1168000	1957	81000	1936
Y	2002~2003	6434000	1980	1246000	1958	99000	1937
F000001	2003	6910000	1981	1324000	1959	117000	1938
D000001	2005	7386000	1982	1402000	1960	135000	1939
Z000001	2006	7862000	1983	1480000	1961	164600	1940
M000001	2007	8338000	1984	1558000	1962	194200	1941
V000001	2008	8814000	1985	1636000	1963	223800	1942
G000001	2010	9290000	1986	1714000	1964	253400	1943
Random	2010 4/4	9766000	1987	1792000	1965	283000	1944
2D83G590	2014	R000001	1988 1/2	1871000	1966	348100	1945
8VR22760	2014	L000001	1989	2163900	1967	413200	1946
		E000001	1990 1/2	2426800	1968	478300	1947

까르띠에 CARTIER

고귀함을 담은 주얼리 명가, 최초의 시계를 만들다

사랑의 상징, 고귀한 아름다움, 왕의 보석상 보석상의 왕, 예물 보석의 명가 등 화려한 수식어가 아낌없이 붙는 까르띠에는 전 세계 여성들의 마음을 훔친 럭셔리한 명품 주얼리 브랜드다.

"명품은 철저하게 소비자의 꿈과 희망을 자극해야 한다."는 베르나르 포나스 까르띠에 전 회장의 말은 까르띠에가 지향하는 것이 무엇인지를 잘 보여준다.

결혼을 위해 왕위를 포기한 영국 왕세자 윈저공이 청혼에 준비한 반지, 영화 배우 리처드 버튼이 당대 최고의 미녀인 엘리자베스 테일러의 마음을 얻기 위해 샀던 물방울 다이아몬드가 모두 까르띠에였던 것처럼, 까르띠에는 가장 로맨틱한 순간의 주인공이 되고 싶어 하는 전 세계 여성들의 꿈이 된다. 이처럼 까르띠에 브랜드에는 여성들의 감성을 자극하여 사랑이 충만한 환상적인 세계로 유혹하는 특유의 스토리가 있고 이것이 까르띠에 명성에 날개를 달아 준다.

프랑스 유명 시인 장 콕토Jean Cocteau가 토성의 고리를 형상화한 반지를 만들어달라고 친구인 루이 까르띠에Louis Cartier에게 부탁해서 탄생한 '트리니티 컬렉션', 영원한 사랑의 맹세를 모티브로 만들어진 '러브'는 다양한 스토리와 상징으로 까르띠에 최고의 아이콘이 되었다.

주얼리 브랜드로서 최고의 명성을 가진 까르띠에는 시계 분야에서 역사적인 기록을 가진 브랜드로도 유명하다. 1904년 까르띠에의 창립자였던 루이 프랑스와 까르띠에Louis Francois Cartier가 비행기 조종사였던 친구 산투스 두몽Santos Dumont을 위해 손목시계를 제작했는데, 이것이 최초의 현대식 남성 손목시계로 기록된다.

까르띠에는 최초의 손목시계를 생산한 후 시계 기술 발전에도 깊은 관심을 가지고 이를 발전시켰고 자사 무브먼트를 만들기 위해 기술에 많은 공을 들인 결과 현재까지 총 12개의 자사 무브먼트를 보유하게 되었다. 또한 세계 최초의 시계이며 동시에 지금도 생산되고 있는 '산토스'를 비롯해서 '발롱 블루', '탱크'는 까르띠에의 대표적인 시계 컬렉션이다.

특히 '탱크Tank'는 탱크를 위에서 내려다본 모습을 모티브로 제작된 것으로 세련되고 모던한 느낌 덕분에 이브 생 로랑, 마돈나, 앤디 워홀, 재클린 케네디, 다이애나 왕세자비, 안젤리나 졸리 등 수많은 셀러브리티가 차는 시계로 명성이 대단했다.

앤디 워홀은 "시간을 보기 위해 시계를 착용하는 것이 아니다. 다만 꼭 차야 하는 시계이기 때문에 항상 탱크를 착용한다."라며 탱크 시계의 매력과 가치를 인정해 화제를 모으기도 했다.

까르띠에는 시계 브랜드 중 둘째라고 하면 서러울 정도로 인기가 많은 만큼 가품도 적지 않다. 첫 번째 감정 키포인트는 로마자로 돼 있는 7시나 10시 부분이다. 로마자 인덱스(index; 시간을 표시하는 부분)에 까르띠에라는 글자가 사진과 같이 새겨져 있다. 대충 봐서는 분간하기 힘들며 크게 확대를 해야 보인다. 무척 작게 새겨졌음도 정밀하고 선명하게 글자를 확인할 수 있다. 7시에는 V 자를 이루는 두 줄 중 우측에, 그리고 10시 X 자에는 우측 상단에서 좌측 하단으로 그어진 선에 적혀 있다.

시계 후면을 보면 8개의 나사가 박혀 있다. 수리나 건전지 교체를 할 때에는 이 나사들을 풀어야 하는데 그런 적이 없는 정품이라면 이 나사 부분에 사용 흔적이 전혀 없어야 한다. 나사는 십(十)자 모양은 없이, 전부 일(一)자이다. 그리고 평평한 부분으로부터 나사가 안쪽으로 들어간 깊이가 8개 모두 동일해야 한다.

왼쪽은 '머스트 드 까르띠에'라는 제품의 후면이다. 대중화를 표방하며 '누구나 착용할 수 있는 시계'로 제작한 제품이 바로 머스트 드 까르띠에다. 새겨진 텍스트들 중 눈에 띄는 부분들을 살펴보자.

ARGENT는 은으로 만들어졌음을 의미하며, 그 바로 옆 네모 안의 숫자는 함량, 즉 은이 92.5%임을 뜻한다. 바로 밑에 PLAQUE OR G 20M는 '20마이크론 두께의 도금'을 뜻한다.

오른쪽 사진은 다른 제품의 후면이다. 시계 무브먼트
가 환히 들여다보인다. 많은 시계 브랜드들이 자기 제
품의 무브먼트를 이런 식으로 잘 보이게끔 제작한
다. 그만큼 시계의 심장이라 할 수 있는 무브먼트가 어
디에 내놔도 밀리지 않을 만큼 자신이 있음을 보여주
는 것이다.

Au750은 18K의 금으로 제작됐음을 의미하며, 그 옆에 숫자는 시리얼 번호다. 그 옆에 그
림은 헬베티아나 세인트 버나드 마크가 들어가는데 이는 스위스에서 공식으로 인정한 금
제품임을 뜻한다.

오메가OMEGA

올림픽 공식 타임키퍼에서 문워치까지 역사를 남기다

로렉스와 함께 스위스 명품 시계의 양대 산맥으로 불리는 브랜드가 바로 오메가다. 로렉스가 클래식한 이미지가 강하다면 오메가는 보다 다양한 분야에서 역동적으로 경쟁력을 드러내는 브랜드다.

1848년 설립된 오메가는 시계 기술 발전에 다양한 기여를 하며 브랜드 이미지를 강화시켰다. 1930년에는 스위스 시계 브랜드 중 매출 1위가 될 정도로 인기를 누렸고 이후 다양한 시계 브랜드를 통합해서 SSIH, ASUAG, ASUAG-SSIH, SMH를 거쳐 1998년 스와치그룹 *Swatch Group Ltd*으로 변경해 현재는 다양한 시계 및 주얼리 브랜드를 거느리고 있다.

오메가 브랜드의 정밀하고 혁신적인 기술력은 '올림픽 공식 타임키퍼'라는 타이틀이 증명한다. 1932년 로스앤젤레스 올림픽의 공식 타임키퍼로 선정되었는데, 30개의 오메가 크로노그래프로 모든 올림픽 경기의 시간을 측정했으며 전 세계 최초로 단일 브랜드로 올림픽 경기 기록을 모

두 측정해서 화제가 되었다. 오메가가 올림픽 공식 타임키퍼로 한결같은 명성을 유지할 수 있었던 것은 그만한 기술력을 확보했기 때문이다.

오메가가 1949년 개발한 레이슨드 오메가 타이머는 육상 경기에서 여러 명이 결승선 통과할 때 생기는 판정 문제를 해결해주었다. 또한 선수 기록을 TV화면으로 볼 수 있는 장치, 물살에 전혀 영향을 받지 않는 터치 패드를 개발해서 수영 경기에서의 판정 문제를 해결하는 데도 기여했다. 이런 기술력을 기반으로 오메가는 2017년 국제올림픽위원회IOC와 2032년까지 파트너십을 연장했고, 이제 2032년 제35회 올림픽까지 100년간 올림픽 공식 타임키퍼로서의 명성을 이어갈 예정이다.

오메가의 대표 상품으로는 스피드마스터Speedmaster, 씨마스터Seamaster, 드빌De Ville, 컨스텔레이션Constellation 등이 있다.

특히 스피드마스터는 1957년에 출시된 것으로 1969년 인류 최초로 달에 착륙한 닐 암스트롱과 버즈 올드린이 착용한 시계로 역사적으로도 유명세를 얻었다. 극한의 온도와 달의 중력에서도 정확하게 작동했기에 최고의 기술력을 NASA로부터 인정받아 '문워치'로 불린다.

1948년에 출시된 씨마스터는 전문 다이버를 위한 시계로 영국의 윌리엄 왕자가 씨마스터 프로페셔널 시계를 착용한 것으로도 유명하다. 1967년 출시된 드빌은 고급스러워서 예물 시계로 인기가 높고, 1982년 출시된 컨스텔레이션은 니콜 키드먼, 장쯔이 등을 모델로 기용해 우아한 이미지를 선보인 시계로 꾸준히 인기를 얻었다.

시계 본체와 시곗줄을 연결하는 럭(lug)에 일련번호가 찍혀 있다. 그 번호는 그 시계의 무브먼트에 찍힌 번호와 일치해야 한다. 위의 사진은 같은 시계의 럭과 무브먼트에서 찍은 일련번호들로 동일한 것을 볼 수 있다.

럭 부분에는 위 사진처럼 지구본 모양의 마크가 새겨져 있다. 시계를 오래 사용하다 보면 스크래치가 생겨서 외부를 연마(研磨)하기도 하는데, 연마 후에는 이 마크가 사라진다.

수리든 무엇이든 어떠한 이유에서든지 간에 후면 케이스를 한 번이라도 열었다면 그림에 보이는 붉은 점(왼쪽 사진의 중앙 부분, 오른쪽 사진은 확대하기 전의 시계 후면)이 사라진다. 신제품의 경우에는 일련번호, 지구본 모양, 붉은 점의 유무를 통해 진품과 가품을 구분할 수 있다. 이러한 사항들이 없다면, 진가품을 확인하기 위해서는 다이얼에 붙어 있는 인덱스나 초침이나 분침의 정밀도를 보고 판단해야 한다.

불가리|BVLGARI

스위스 시계의 성능과 이탈리아 예술성이 만난 독창적 브랜드

은 세공을 하던 소티리오 불가리*Sotirio Voulgaris*는 1884년 이탈리아에서 불가리를 시작했다. 은 제품으로 시작해서 보석으로 유명해진 불가리는 1970년에 세계 3위 주얼리 브랜드가 되면서 글로벌 브랜드로서의 명성을 얻었다. 1970년대에 시계 생산을 본격적으로 시작해서 성공을 거둔 후 1990년대 향수, 실크 스카프, 가죽 액세서리 등을 출시하며 사업을 다각화시켰고 2006년에는 발리에 불가리 호텔&리조트를 오픈했다.

시계 생산의 본격적인 출발점은 1977년 개발된 '불가리-불가리*Bugari-Bulgari*' 시계였다. 베젤에 브랜드 이름을 두 번 각인한 이 시계는 선풍적인 인기를 끌었고 1982년 스위스에 불가리 타임을 설립하면서 시계 생산에 박차를 가하게 되었다. 1998년에는 스포츠 시계 라인인 디아고노*Diagono*를 제작했고, 2005년에는 아씨오마*Assioma*를 출시하면서 남성용 시계 부문도 강화했다.

불가리는 시계 부분에서도 최고가 되기 위한 투자를 꾸준히 했다. 컴

플리케이션 시계 브랜드로 명성을 가진 다니엘 로스와 제랄드 젠타를 인수했고, 시계 다이얼 회사인 카드랑 디자인을 비롯해서 메탈 브레이슬릿 제조사, 케이스 제조사, 시계 제작 기계 생산사 등을 인수해서 시계 제작에 필요한 시설들을 모두 확보했다. 또한 우수한 시계 제작을 위해 자사 무브먼트 개발에 투자를 시작했고 2004년에 자체 투르비용을 제작하고 계속 발전시켰다. 주얼리의 명가답게 주얼리 시계도 꾸준히 선보였다.

불가리 시계 중 세르펜티Serpenti는 이탈리아어로 뱀을 뜻하는데 시계 본체가 뱀 머리를 형상화한 제품이다. 1940년에 처음 출시된 후 지금까지 꾸준히 생산되어 인기를 누리고 있다. 1962년에는 영화 〈클레오파트라〉에서 엘리자베스 테일러가 세르펜티 시계를 차고 나와 화제가 되기도 했다.

제랄드 젠타의 '옥토' 라인을 불가리의 이미지에 맞게 재탄생시키기도 했다. 팔각형과 원형의 기하학적 디자인으로 만들어진 불가리 옥토 라인은 계속 변화를 거듭해서 불가리를 대표하는 시계 중 하나가 되었다. 세계에서 가장 얇은 두께의 플라잉 투르비용 무브먼트의 기록을 세웠고, 2017년에 출시한 옥토 피니씨모 오토매틱은 세계에서 가장 얇은 오토매틱 시계로 인정받았다.

시계로 출발하지는 않았지만 뛰어난 성능의 시계 제작을 위해 끊임없이 투자한 것은 물론이고 글로벌 명품 주얼리 브랜드라는 강점을 살려 아름답고 세련된 디자인을 담아내서 불가리 시계만의 정체성을 확고히 만들어왔다.

전면에 보이는 불가리 로고. 페인팅이 두껍고 진하며, 빈틈이나 기포가 전혀 보이지 않는다. 12시 인덱스도 칼로 자른 것처럼 정교하고 날카롭다.

시계 중앙 부분을 20배 확대한 사진. 먼지 하나 없이 깨끗하며, 시침과 분침 연결하는 기둥의 이음새가 무척 정교하다.

왼쪽 사진은 케이스백의 로고를 30배 확대한 모습이다. '레이저'로 선명하게 각인돼 있다. 오른쪽 사진의 시곗줄처럼 메탈 재질일 경우 고유 번호가 있으며 이 역시 체크해야 할 부분이다.

IWCInternational Watch Company

강인한 남성미에 독보적 기술력을 지닌 브랜드

IWC는 스위스의 숙련된 장인의 솜씨에 미국의 현대식 공장 시설을 결합해서 미국 시장을 사로잡을 수 있는 최고의 시계를 만들겠다는 목표로 세워진 브랜드다. 창립자인 미국인 플로렌타인 아리오스토 존스는 1868년 스위스 샤프하우젠에 공장을 설립해서 브랜드를 키웠다.

창립자가 회사를 경영하는 동안에 미국 진출은 실패로 돌아갔지만 이후 IWC는 다양한 혁신과 도전으로 최고의 기술력을 보유한 시계 브랜드로 성장한다. 1885년 폴베버*Pallweber*가 세계 최초로 디지털 방식의 회중시계를 제작했고, 1950년에는 알버트 펠라톤이 '펠라톤 양방향 와인딩 시스템'을 개발해 특허까지 받아 IWC 고유의 기술로 지금까지 쓰이고 있다.

IWC를 대표하는 시계 라인은 다양한데 파일럿 워치, 인제니어, 아쿠아타이머, 포르토피노 등이 꾸준히 인기를 유지하고 있다.

1936년 만들어진 파일럿 워치는 빅 파일럿 워치, 군사용 손목시계인 W. W.W. 등으로 이어졌고 1948년 제작된 파일럿 워치 마크 11*Mark 11*은 지금

까지 높은 인기를 누리고 있다. 2006년부터는 『어린왕자』의 작가인 생텍쥐베리를 기리는 파일럿 워치도 출시하고 있다.

1955년 출시된 인제니어 컬렉션 역시 인기 있는 라인으로 시계가 자기장 등의 영향에도 정확성을 유지할 수 있도록 연철*Soft Iron*과 순철*Pure Iron*을 사용해서 케이스와 부품 등을 제작했다. 스위스의 항자기력 시계 규정을 16배 이상 능가하는 기록을 내며 기술력을 인정받았다.

1967년에는 잠수용 시계인 아쿠아타이머 컬렉션*Aquatimer Collectoin*이 출시됐다. 1982년에는 세계 최초로 수심 2000m까지 방수되는 Ocean 2000을 출시했으며 지금까지 다양하게 개발되어 인기를 얻고 있다.

1984년에는 포르토피노 컬렉션*Portofino Collection*을 출시했는데, 이는 엘리자베스 테일러나 그레이스 켈리 같은 헐리웃 스타들이 휴가를 즐기던 어촌 마을의 이름에서 따왔다. 1984년에 처음으로 나온 'Portofino5251'은 수집가들 사이에서도 희귀 모델로 인기가 높다.

IWC는 성공한 남성들에게 인기 있는 시계로 브랜드 이미지를 굳혀왔다. 단단하고 클래식한 느낌이 드는 남성용 시계를 주로 생산해왔는데, 2014년 홍콩 명품시계박람회에서 여성용 포르토피노 20종을 처음으로 공개한 후 최근에는 여성용 시계 컬렉션을 꾸준히 제작하고 있다.

시계 전면에 페인팅된 로고와 기타 텍스트. 무척 두껍고 정교하며, 기포 하나 없이 깔끔하게 처리돼 있다.

초침 끝 부분의 노란색 삼각형을 보면 굉장히 작은 편임에도 불구하고 페인팅이 정교하다.

크라운(용두)을 확대해서 보면 IWC의 로고가 보인다. 이 역시 키포인트로 반드시 체크해야 한다.

시곗줄이 다른 브랜드에 비해 탈착이 쉬운 편인데, 탈착을 할 경우 너무 헐겁거나 뻑뻑해
서는 안 된다.

케이스백을 열 때는 사진에 뚜렷이 보이는 8개의 홀을 활용하는데, 이 8개의 홀이 모두 똑
같은 형태와 깊이를 갖추고 있어야 한다.

태그호이어TAGHEUER

신기술의 집약체, 크로노그래프 시계의 최강자

1860년 에두아르 호이어*Edouard Heuer*가 스위스에서 문을 연 호이어*Heuer*가 브랜드의 시작이었다. 그는 '시간을 측정하는 최고의 제품'을 만들겠다는 철학으로 기술적 완벽함을 추구했다.

1869년 크라운 와인딩*Crown Winding* 특허를 비롯해서 크로노그래프 시계와 크로노그래프에 필요한 진동톱니바퀴 특허, 방수 케이스와 기압계 특허를 받으며 기술력을 확보해나갔다. 1914년에는 최초로 크로노그래프 손목시계를 출시했고 2년 뒤에는 100분의 1초를 측정할 수 있는 최초의 스톱워치를 출시했다. 1940년대 만들어진 크로노그래프 시계는 미국의 아이젠하워 및 트루먼 대통령 등이 착용해서 유명세를 얻었다.

1969년에는 브라이틀링과 함께 최초의 오토매틱 크로노그래프 칼리버 11*Automatic Chronograph Calibre 11*을 출시했으며, 1970년에는 세계 최초로 오토매틱 크로노그래프 시계인 오타비아*Auttavia*, 까레라*Carrera*, 모나코*Monaco*를 출시했다. 카레이싱에서 영감을 받아 만들어진 고가의 제품인 까레라

*Carrera*는 지금까지도 꾸준히 매 시즌 최고의 인기를 누리는 태그호이어 대표 상품이자 베스트셀러 제품이다.

또한 1975년 LED와 LCD 디스플레이의 세계 최초의 쿼츠 크로노그래프 시계인 크로노스필릿*Chronospilt*, 2005년에는 1/100초까지 측정 가능한 최초의 오토매틱 크로노그래프 칼리버 360를 출시했으며 2011년에는 1/1000초까지 측정 가능한 마이크로타이머를 출시했다.

태그호이어는 자동차와 특히 인연이 깊은 브랜드다. 자동차의 대시보드 도구인 오타비아를 개발했으며 모터 레이싱 최고의 선수들인 루이스 해밀턴이나 젠슨 버튼이 태그호이어의 홍보 대사를 맡았다. 1986년부터 보다폰 맥라렌 메르세데스와 오랜 기간 파트너십을 맺는 등 시계 브랜드로는 최초로 레이싱 경기 및 레이싱 팀과 꾸준히 파트너를 맺어왔다.

태그호이어 시계에는 강인한 스포츠 정신이 담겨 있는데, 이는 "어려움에 굴복하지 마라*Don't Crack Under Pressure*"라는 브랜드 모토에도 그대로 담겨 있다. 또한 세계적인 스포츠 스타를 홍보대사로 임명하며 태그호이어만의 매력을 발전시켜왔다. 2014년에는 세계적인 축구 선수 크리스티아누 호날두와 마케팅 계약을 맺었고 인터내셔널 챔피언스 컵, 코파 아메리카 같은 세계적인 축구 클럽과 리그의 공식 타임 키퍼로도 활동하고 있다. 최근에는 세계 최고의 프로 축구팀인 맨체스터 유나이티드와 파트너십을 체결해서 명품 스포츠 시계의 명성을 잇고 있다.

제품의 전면을 25배 확대한 사진이다. 시침의 마감이 무척 정교하다. 가품들은 이 정도 확
대해서 보았을 때 분명 정교함이 확연하게 떨어진다.

6시 방향, 12시 방향 두 개의 시곗줄에 새겨진 고유 넘버가 동일해야 한다. 간혹 아예 고
유 넘버가 없는 제품도 있으니 이럴 경우는 따로 체크한다.

태그호이어는 케이스를 여는 홀이 6
개로 돼 있다. 일반적인 구멍이 아
니라 보는 것처럼 독특한 형태를 이
루고 있다. 이 홀들이 같은 크기, 같
은 형태인지를 확인해야 한다.

샤넬CHANEL

여성을 위한 가장 아름다운 시계를 만들어내다

관습을 깨는 혁신적인 디자인으로 최고의 명품 패션 브랜드로 명성을 쌓은 샤넬은 1987년 처음으로 명품 시계 시장에 도전장을 내밀었다.

첫 시계인 '프리미에르*Premiere*'는 샤넬을 대표하는 향수 N°5의 마개와 파리 방돔 광장의 모양을 따서 디자인되었다. 이후 출시된 까멜리아*Camellia*, 마틀라세*Matelasse*, 1932, 마드모아젤*Mademoiselle* 등은 모두 샤넬의 정체성이 그대로 담겨 있는 아름답고 화려한 디자인으로 만들어진 시계들이다.

샤넬 시계가 전 세계적으로 주목을 받게 된 것은 2000년 출시된 'J12'부터였다. J12는 세계 최초로 케이스와 스트랩 모두 블랙 세라믹 소재를 사용했으며 유니섹스 시계로 출시되었다. 세라믹 소재를 사용해서 고급스러운 광택은 있으면서 가볍고 튼튼해서 잘 긁히지 않는 것이 특징이었다. 당시 샤넬의 크리에이티브 디렉터였던 자크 엘루*Jaques Helleu*가 자그마치 7년간 준비한 것으로 12미터 J 클래스 요트 경주 대회에서 이름을 땄다.

대중적인 인기를 얻은 J12는 꾸준히 라인을 늘렸는데, 2003년에는 블랙에 이어 화이트 세라믹 제품을 출시했고 다른 브랜드와 손잡고 기술적으로도 꾸준히 발전시켰으며 세라믹에 보석을 조합해서 화려하고 아름다운 샤넬만의 가치를 담아내기도 했다. 케이스 디자인에서는 큰 변화가 없던 J12는 2010년 블루 컬러의 J12 마린/12 Marine을 선보였고 2011년에는 티타늄과 세라믹 소재를 합금해 그레이 컬러의 J12 크로마틱/12 Chromatic을 출시했다.

패션 브랜드의 명성이 워낙 강해서 시계 역시 패션 시계의 이미지가 컸던 샤넬은 기술적 연구에 아낌없는 투자를 해서 2015년 브랜드 최초로 인하우스 무브먼트를 발표했다. 2016년에는 인하우스 무브먼트 칼리브 1을 탑재한 브랜드 최초의 남성용 시계인 '무슈 드 샤넬(샤넬의 남자 Monsieur de Chanel)'을 론칭했고 2017년에는 샤넬의 상징인 까멜리아 꽃 모양의 무브먼트 '칼리버 2'를 탑재한 여성용 시계 '프리미에르 까멜리아 스켈레톤'을 출시했다.

"샤넬은 언제나 미학적 관점에 초점을 맞췄다. 디자인이 우선이며 거기에 무브먼트와 기능을 맞춘다." 한 인터뷰에서 샤넬의 시계 디렉터가 말했던 것처럼 샤넬은 자체적으로 만든 무브먼트인 칼리버 1과 2 역시 디자인이 먼저 만들어진 후 그에 맞춰 제작되었다.

샤넬 시계는 30년이라는 짧은 역사를 지니고 있다. 하지만 스위스 태생의 막강한 명품 시계 브랜드들 사이에서도 결코 뒤지지 않는 경쟁력을 지닐 수 있었던 것은 아름답고 화려한 디자인을 창조적으로 구현해냈기 때문이다.

 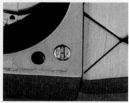

케이스백에는 기본 정보들이 나열돼 있다. 다른 시계들과 마찬가지로 나사 부분의 크기와 형태가 모두 동일한지 체크한다.

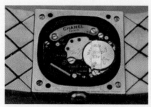 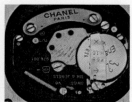

샤넬 시계 제품들의 경우 팔찌와 같은 액세서리 형태의 시계가 많은 편이며, 배터리로 작동하는 제품이 많다. 그 배터리는 레나타(Renata)의 제품을 사용하며, 케이스백을 열었을 때 레나타 배터리 여부로 진품 가품을 판별할 수 있다.

 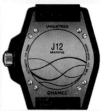

왼쪽은 스테인리스 스틸, 오른쪽은 금장 제품이다. 앞서 언급했듯 가장 기본적으로 봐야 할 사항은 나사의 깊이, 모양, 너비 등등 전부 정확하게 일치하는지의 여부다. 럭 부분, 즉 시곗줄을 연결하는 부위의 구멍들도 모두 정교하게 일치해야 한다.

금장은 이와 더불어 스위스 품질 보증 마크 여부도 확인해야 한다. 가품은 그 마크의 세밀함을 따라잡을 수 없다.

에르메스 HERMES

최고의 품질로 시계의 가치를 끌어올리다

1928년 에르메스는 골프 고객을 위한 시계인 벨트 시계*Belt Watch*를 출시해 처음으로 판매했다. 명품 시계 시장에 뛰어든 에르메스는 우수한 품질의 시계를 제작하기 위해 1978년에는 스위스에 자회사 '라 몽트르 에르메스'를 세웠다.

숙련된 장인에 의해 우수한 가죽 제품을 만들어왔던 에르메스는 장점을 살려 에르메스 시계는 물론이고 2006년부터는 스위스의 명품 시계 브랜드에 가죽 스트랩을 공급하기도 했다.

2010년 에르메스는 그동안 출시했던 18개 시계 라인을 케이프 코드*Cape Cod*, 아쏘*Arceau*, H-아워*H-Hour*, 드레사지*Dresage*, 익셉셔널 타임피스*Exceptional Timepiece* 총 5개 라인으로 정리해 대표적인 라인들을 보다 강화했다.

에르메스를 대표하는 시계 라인인 아쏘*Arceau*는 1978년에 출시된 것으로 원형의 디자인에 독특한 비대칭적 케이스를 갖추고 있다. 특히 에르메스 창립자인 티에리 에르메스를 상징하는 모델로 꾸준히 사랑받았다. 2011

년에는 '아쏘 타임 서스펜디드*Arceau Time Suspended*'를 출시했는데, 케이스 측면 버튼을 누르면 시간이 멈추었다가 다시 버튼을 누르면 시계가 작동하는 것으로 세계 최초로 개발한 독창적 모듈을 적용한 제품이다. 2011년 제네바 시계 그랑프리*GPHG*에서 남성 시계 부문을 수상하며 에르메스는 우수한 기술력을 보유한 명품 시계 브랜드로서의 명성까지 얻었다.

또한 H-아워*H-Hour*는 에르메스를 대표하는 'H' 이니셜을 케이스 디자인으로 선택한 베스트셀러 제품으로 2011년에는 스트랩을 마음대로 교체할 수 있는 디자인으로 출시되었다. 드레사지*Dresage*는 2003년 론칭한 것으로 'H1925 무브먼트'가 장착되었으며 에르메스의 장점인 정성을 들여 만든 새들 스티치의 스트랩이 고급스러운 제품이다.

에르메스는 패션에서 그랬듯이 시계에서도 명품다운 고집과 철학을 고스란히 이어오고 있다. 흔하고 유행을 타는 제품이 아니라 에르메스만이 만들 수 있는 최고의 제품을 만들겠다는 한결같은 장인정신으로 명품 시계 라인을 성장시키고 있다.

 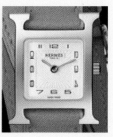

에르메스 또한 샤넬처럼 가방 제품이 더 유명한 브랜드다. 하지만 시계 또한 무척 정교하게 잘 만들어지는 편이다. 자사 가방 제품의 가장 큰 특징이 바느질을 할 때 명주실을 사용한다는 점인데, 시곗줄도 가방처럼 명주실로 바느질이 돼 있다.

 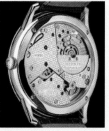

에르메스는 금장 시계가 많은 편이다. 금장 시계일 경우, 케이스백이 나사로 조여져 있는 있는데 우선 살펴볼 것이 바로 나사의 정교함이다. 왼쪽 사진 'H아워' 제품의 경우 시곗줄 탈착이 무척 용이하도록 양쪽 시곗줄에 하나씩 핀 버튼이 설치되어 있다. 이 부분이 얼마나 정교하고 두 개의 사이즈가 정확히 일치하는가를 체크해야 한다.

피아제 PIAGET
가장 얇은 시계로 세계를 제패하다

"언제나 완벽, 그 이상을 추구하라*Always do better than necessary*"는 것이 피아제의 브랜드 모토이다. 시계에서 완벽함은 정밀하고 견고한 기술력이겠지만 피아제는 여기에 하나 더 보태어 세상에서 가장 얇은 시계를 만드는 데 주력했고 매번 기록을 깨며 세상을 깜짝 놀라게 했다.

1874년 조르주 에두아르 피아제*Georges Edouard Piaget*는 스위스에 무브먼트 공장을 차렸고 이것이 피아제의 출발이 됐다. 피아제는 끊임없이 최고의 무브먼트를 만드는 데 집중했고 1960년에는 세계에서 가장 얇은 2.3mm 의 '셀프 와인딩 무브먼트 12p*Self Winding Movement 12P*'를 개발해 기네스북에도 등재되었다.

그뿐만 아니라 피아제는 화려한 주얼리 시계에도 많은 투자를 해서 1964년에는 청금석, 터키석, 오닉스, 오팔, 코랄 등의 재료로 시계 다이얼을 디자인한 주얼리 시계를 출시했다. 이후로도 꾸준히 주얼리 분야에서 두각을 드러냈고 주얼리와 시계를 함께 선보이는 '라임라이트*Limelight*', 깃

털이나 새틴 같은 독특한 소재의 스트랩이 돋보이는 '포제션*Possesion*' 등의 라인으로 인기를 얻었다.

1998년에는 리치몬드 그룹에 합병되어 세계적인 명품 브랜드로서의 인지도를 더욱 강화했다. 2001년에는 새로운 매뉴팩처에서 모든 제품을 자체 생산하면서 최고의 품질을 가진 시계를 만들기 위한 노력에 더욱 집중하게 되었다. 이런 기반 시설을 토대로 2002년에는 3.2㎜의 가장 얇은 투르비용 무브먼트 600P를 개발했고, 2011년에는 5.5㎜의 시계에서 가장 얇은 '투르비용 오토매틱 무브먼트 1270P'를 개발했다.

스페인어로 황제를 뜻하는 시계인 엠퍼라도*Emperador*는 1999년 블랙 타이 컬렉션으로 흡수되었다. 격식 있는 자리에서의 패션인 블랙 타이 컬렉션이라는 이름이 뜻하는 것처럼 클래식하면서도 품위 있는 제품이 특징이다. 특히 '알티플라노*Altiplano*'는 가장 얇은 시계를 만들겠다는 피아제의 정신이 가장 결집된 제품으로 꾸준히 더 얇은 무브먼트와 시계를 만들어 냈다. 2018년 SIHH(스위스고급시계박람회)에서는 두께 2mm의 알티플라노 울티메이트 컨셉을 선보이며 또 한 번 세계에서 가장 얇은 시계임을 인정받았다.

위의 사진은 피아제 제품을 정면에서 바라본 모습이다. 시계 전체 판 부분이 여타 브랜드와 다르게 독특한 질감임을 확인할 수 있다. 마치 판화를 제작하기 위해 조각칼로 고무나 나무 판을 거칠게 파낸 듯한 느낌이다. 이렇게 표면이 거칠게 돼 있음에도 로고의 프린팅이 어색하지 않게 잘 처리돼 있어야 한다. 물론 기포 또한 없어야 한다.

시간을 나타내는 부분인 인덱스(index)를 보면 마치 성냥개비처럼 돼 있다. 위 사진처럼 자세히 확대해서 살펴보면 칼로 자른 듯이 무척 정교하게 각이 져 있음을 확인할 수 있다. 고도의 기술이 필요한 만큼 진품 여부를 확인할 수 있는 포인트다.

피아제 제품에서 찍은 헬비티아 문양들이다. 헬비티아 이미지는 반드시 체크해야 할 사항이므로 눈에 잘 익혀서 확인해야 한다. 피아제만이 아니라 다른 모든 스위스 명품 브랜드에도 동일하게 적용되기 때문이다.

피아제 시계의 용두. 용두는 굉장히 작은 부분이지만 특유의 로고가 무척이나 정교하게 새겨져 있다.

스위스 공식 품질 보증 마크인 세인트 버나드 표식. 이 또한 헬비티아처럼 눈에 잘 익혀 둔다. 그냥 눈으로 보면 워낙 작아 무엇인지 확인하기 힘들지만 왼쪽 사진처럼 20배 확대를 하면 선명한 강아지의 옆 모습을 볼 수 있다. 오른쪽 시곗줄에서 보이는 마크에 새겨진 개의 모습은 조금 다른 느낌이다.

프랭크 뮬러 FRANCK MULLER

유니크한 디자인과 컴플리케이션 시계의 강자

프랭크 뮬러 시계는 멀리서 봐도 단연 돋보이는 디자인적인 특징이 있다.
시계 디자인에 있어서 글자를 우선순위에 두기 때문인지 다른 명품 시계
들과는 확연하게 다른 프랭크 뮬러만의 독특함이 있다. 다른 명품 시계 브
랜드들과는 다소 다른 엉뚱하고 톡톡 튀는 느낌이 강하다. 특히 숫자 인덱
스는 컬러풀하고 큰 사이즈의 아라비아 숫자로 구성해서 프랭크 뮬러만
의 상징적인 아이콘이 되었다.

창립자인 프랭크 뮬러*Franck Muller*는 시계 제작 학교를 졸업한 후 '프랭크
제네브*Franck Geneve*'를 설립했다. 그는 이미 시계 제작 학교에서부터 천재성
을 인정받았을 정도로 뛰어난 실력을 갖고 있었다. 1983년 얇은 투르비용
을 장착한 첫 손목시계를 출시한 이후 시계에 여러 기술을 적용해서 스피
릿 세컨즈 크로노그래프, 미닛 리피터 겸 월드 타임, 모노 푸싱 크로노그
래프 더블 페이스 월드 타임 등 다양한 기능 선보이면서 시계 브랜드로서
의 입지를 강화했다.

1992년에는 시계 케이스 전문가인 바르탕 시르마케*Vartan Sirmakes*가 만든 돔을 닮은 볼록한 토노 형태의 케이스를 사용하게 되었고, 이는 프랭크 뮬러 시계의 상징적인 디자인으로 자리 잡았다. 1997년에 프랭크 뮬러는 바르탕 시르마케와 함께 위치 랜드를 설립했으며 이후 독립적인 시계 제작사인 피에르 쿤츠, 로돌프, 마틴 브라운을 비롯해서 다이아몬드 공급사인 바케 스트라우스를 인수했다.

프랭크 뮬러의 최고의 제품은 바로 2006년에 출시한 것으로 파워 리저브, 스플릿 세컨드 크로노그래프, 퍼추얼 캘린더 기능이 들어간 '아이테르니타스*Aeternitas*'이다. 특히 2007년에는 36개 컴플리케이션에 1,483개의 부품으로 조립된 '아이테르니타스 메가*Aeternitas Mega*'를 출시해 컴플리케이션 시계 분야 최고의 명성을 인정받았다. 복잡하고 정교한 시계인 만큼 아이테르니타스 메가 4는 30억에 달하는 초고가 시계에 해당한다.

한국에는 2003년 프랭크 뮬러가 정식으로 론칭되었다. 싸이가 평소 이 브랜드 시계를 즐겨 착용하는 것으로 알려졌는데, 그의 노래 〈강남스타일〉이 세계적인 인기를 누리자 프랭크 뮬러 회장이 직접 디자인한 시계를 싸이에게 선물해서 화제를 모으기도 했다.

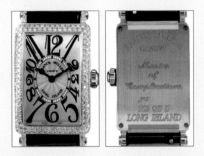

수많은 다이아몬드가 박힌, 초고가 제품이 많은 만큼 시계 전면과 후면 모두 무척이나 화려하다. 후면에 적힌 글자들의 의미는 다음과 같다.

302 - 모델번호

QZ - 쿼츠; 배터리 시계

D - 다이아몬드 제품

나사는 다른 명품 시계들과 마찬가지로 모양이나 박힌 깊이 등이 전부 동일해야 한다.

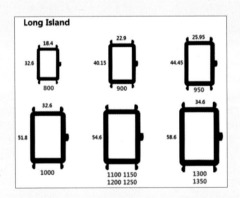

프랭크 뮬러 대표 제품으로는 롱아일랜드, 신트리 커백스 두 가지가 있다. 제품을 구분하는 기준이 바로 시계의 전체적인 모양이다. 롱아일랜드는 직사각형의 형태를, 신트리 커백스는 원통형의 형태를 띄고 있다. 그리고 각 시계마다 케이스백 특정 숫자가 적혀 있다. 하단의 표는 롱아일랜드와 신트리 커백스 제품 후면에 새겨진 숫자에 따른 가로 세로 전

장(全長)을 나타낸다. 진품이라면 숫자에 따른 전장이 반드시 일치해야 한다.

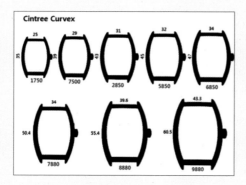

케이스백에 적힌 텍스트들은 보통 가운데 정렬로 구성돼 있다. 그런데 간혹 가운데 정렬이 안 된 케이스가 있다. 이것이 무조건 진품이 아님을 의미하지는 않는다. 에프터 셋팅(after setting), 즉 시계가 만들어지고 나서 다이아세팅을 추가했을 때 D 자를 새로이 추가해서 새기기 때문에 가운데 정렬이 되지 않고 어색해진 경우라 할 수 있다.

예거 르쿨트르 JAEGER LECOULTRE

최고의 무브먼트를 위한 노력

1833년 샤를 앙트완 르쿨트르*Charles-Antoine LeCoultre*가 창립한 브랜드로 무브먼트 제조사로 시작해서 1800년대 후반에 이미 500여 명의 직원을 두었을 정도로 규모를 키웠다. 1928년에는 공기 중 온도 변화로 동력을 만들어서 태엽을 감을 필요가 없는 아트모스*Atmos* 탁상시계를 개발했다. 1929년에는 세계에서 가장 작은 핸드 와인딩 무브먼트 '칼리버 101*Calibre 101*'을 만들었는데, 74개의 부품이 들어갔지만 무게는 1g에 불과했다. 이 작고 정교한 무브먼트는 까르띠에의 주얼리 시계에 사용되기도 했다.

1931년에는 폴로 경기에서도 깨지지 않는 시계를 원했던 영국군을 위해 단단하면서도 180도 회전하는 다이얼이 특징인 '리베르소*Reverso*'를 개발했다. 이후 3면을 가진 트립티크를 비롯해서 다양한 버전의 리베르소가 개발이 되어 예거 르쿨트르의 대표 상품으로 꾸준히 인기를 누리고 있다.

2004년 개발된 '자이로투르비용*Gyrotourbillon*'은 3차원 회전으로 중력에 의한 오차를 최소한으로 줄여주는 투르비용으로 주목을 받았다. 2007년

에는 2개의 배럴이 크로노그래프와 시간에 독립적으로 동력을 제공하는 방식의 '듀얼 윙 시스템 무브먼트' 역시 우수한 기술을 인정받아 이후 다양한 제품에 사용되었다.

'히브리스 메카니카 55'는 예거 르쿨트르 최고의 기술력이 모두 응집된 제품으로 이름처럼 55개의 컴플리케이션 기능을 담아냈다. 듀얼 윙 시스템에 2개의 블록을 결합한 트레뷰세 해머를 사용해 깨끗하면서도 강한 소리를 들려주는 제품이다. '마스터 그랑 트레디션'은 2010년 만들어진 것으로 플라잉 투르비용, 미닛 리피터, 조디악 캘린더를 조합했다. 블루 에나멜 페인팅으로 밤하늘의 신비한 아름다움을 담아내서 예술적인 느낌을 주는 제품이며 윤활유가 필요 없는 최초의 시계로 75개 한정 생산되었다.

예거 르쿨트르의 가장 큰 강점은 시계에 들어가는 모든 부품들을 직접 제조하는 것이다. 우수한 제조 기술력을 기반으로 창립 이후 400여 개의 시계 제조 관련 특허, 1,250여 개의 무브먼트를 개발했다.

★ ★ ★
진품 감정하기

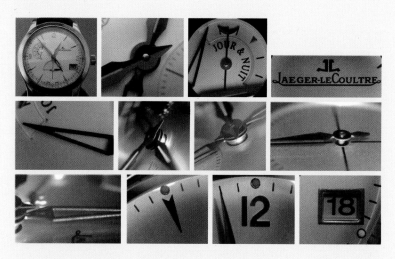

예거 르쿨트르의 강점은 바로 정교함이다. 여타 명품 브랜드에도 모두 적용되는 사항이 물론 정교함이지만 예거 르쿨트르는 정교함의 극치를 보여주는 시계라고 할 수 있다. 위에 사진들에서 볼 수 있듯이 전면에 프린팅 처리된 로고나 인덱스의 세밀함은 말할 것도 없고, 면면을 확대해서 보았을 때 티끌 하나 없이 깨끗하고 세밀하게 마감되었음을 알 수 있다. 시침과 분침 부위의 페인팅 등도 무척 두껍고 정교하며 기포 하나 들어가지 않을 만큼 깔끔하다.

무브먼트에는 이렇게 세 개의 나사가 막혀 있다. 외부만큼이나 정교하게 되어 있으며, 이 역시 체크 포인트다.

위블로HUBLOT

러버*rubber* 소재로 독창성을 인정받은 퓨전 시계의 대표주자

스페인 국왕이 그리스 국왕에게 건넨 공식적 선물이 바로 위블로였으며, 스웨덴 국왕인 칼 구스타프는 노벨상 시상식에서 위블로 시계를 착용했다. 그래서 '왕들의 시계'라는 별명이 붙은 위블로는 유럽 최고 상류층에게 사랑받는 명품 스포츠 시계 브랜드이다.

특히 배의 현창에서 영감을 받은 베젤, 일반 고무보다 10배 더 강한 내구성을 지닌 러버 스트랩은 위블로 시계의 가장 두드러진 특징이자 강점이다. 세라믹, 티타늄, 마그네슘은 물론이고 그전에는 시계 업계에서 아무도 사용하지 않았던 고무를 시계에 사용해서 업계를 뒤흔들 만큼 강렬한 인상을 남겼다.

위블로는 1980년 카를로 크로코*Carlo Crocco*가 창립했지만 2003년 블랑팡을 일으켜 세웠던 장 클로드 비버*Jean Claude Biver*가 CEO가 되면서 브랜드 가치가 급성장했다. 그는 뛰어난 마케팅 감각으로 위블로만의 정체성을 확고히 했는데, 특히 '퓨전 아트 컨셉'을 고스란히 담아내 출시한 2005년의

빅뱅 컬렉션은 히트를 치며 위블로의 대표 상품으로 자리 잡았다. 장 클로드 비버가 위블로의 CEO가 되고 4년 만에 매출은 8배로 훌쩍 뛰어 전성기를 맞게 되었다.

위블로를 대표하는 빅뱅은 2005년 48mm의 King Power를 올 블랙으로 출시한 후 꾸준히 기술과 디자인을 업그레이드하고 있으며, 2008년에는 여성 시계로 스피넬, 차보라이트, 투티 프루티 등을 출시했다.

또한 위블로는 2004년부터 다양한 브랜드와의 협력으로 만들어진 무브먼트 제작사 BNB Concept을 통해 컴플리케이션 시계를 만들어왔는데, 2009년 제작사가 파산하자 30여 명의 시계 기술자들을 모두 데려와 컴플리케이션 무브먼트를 자체 제작할 수 있는 기술을 확보했다. 이를 토대로 2010년 최초의 인하우스 칼리버 HUB1240 유니코 무브먼트를 선보였으며 이를 장착한 유니코 올 블랙, 유니코 킹 골드를 출시했다.

많은 명품 시계 브랜드가 다양한 스포츠 분야와 파트너십을 이루며 홍보에 적극적으로 활용하지만 위블로는 특히 스포츠 마케팅에 강하다. 요트, 골프, 폴로, 스키, 자동차 경주, 테니스, 축구 등 항공 스포츠를 제외하고 모든 스포츠 분야를 아우른다고 해도 과언이 아닐 정도이다. 2006년에는 명품 브랜드 최초로 자체 동영상 프로그램을 제작하는 위블로 TV를 만들었고, 소셜 네트워크를 적극 활용하는 마케팅으로도 유명하다.

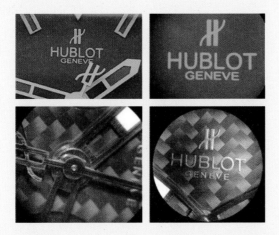

위블로 역시 다른 브랜드와 마찬가지로 정교함을 자랑하지만, 세계 최고의 '스포츠' 시계인 만큼 특유의 러프(rough)함도 돋보인다. 상단처럼 야광 페인팅 제품이든 하단의 메탈 제품이든 생동감이 살아있다.

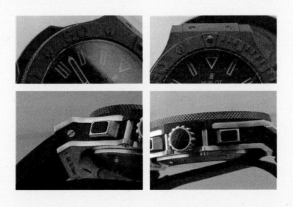

상단은 카본으로, 하단은 금장으로 제작된 제품들이다. 스포츠 시계 특유의, 선이 굵고 각이 진 모습이 인상적이지만 이 역시 정교하게 처리돼 있다.

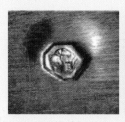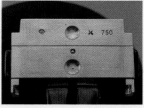

시곗줄에서 찍은 세인트 버나드 마크다. 같은 회사의 시계, 똑같은 시계 안에서도 시계 몸체와 시곗줄에 새겨진 세인트 버나드 마크는 모양이 조금 다르기도 하다.

오피치네 파네라이 OFFICINE PANERAI

크고 견고한 다이버시계로 마니아까지 만들어낸 독특한 브랜드

오피치네 파네라이는 일반인이 아닌 해군을 위한 군수용 시계를 판매하던 기업이었다. 1860년 지오반니 파네라이*Giovanni Panerai*가 창립한 후 1930년대까지는 이탈리아 해군에 손전등, 수심계, 나침반 등을 공급했었다. 그러다가 이탈리아 해군의 요청으로 1936년 첫 시계인 '라디오미르*Radiomir*'를 제작했다.

다이버 시계인 라디오미르는 군인들이 착용하는 시계인 만큼 우수한 기능과 튼튼함이 특징이다. 둥글게 곡선 형태를 갖춘 사각형 47㎜의 케이스에 방수 기능, 야광 다이얼, 두꺼운 잠수복 위에도 편안하게 착용할 수 있는 길이가 긴 가죽 스트랩 등 실용적인 기능과 디자인으로 만들어졌다. 1956년에는 해군을 위한 두 번째 시계인 '루미노르*Luminor*'를 출시했는데, 기존의 디자인에 큰 변화 없이 크라운을 보호하는 가드를 덧붙인 디자인으로 출시되었다.

파네라이가 일반인을 위한 시계를 선보인 것은 1993년이 되어서다.

1997년에는 리치몬드 그룹이 파네라이를 인수했고 1999년 국제시계박람회SIHH에서 스포티지 메탈 스트랩을 선보이며 본격적으로 시계 라인을 늘리는 데 박차를 가했다. 2002년에는 스위스에 매뉴팩처를 설립했으며 이때부터 무브먼트 개발에도 집중했다.

군용 다이버 시계라는 브랜드 특징이 뚜렷한 만큼 해양 스포츠 후원에도 관심을 기울여 2005년부터 국제요트대회인 '파네라이 클래식 요트 챌린지'를 후원하고 있다.

파네라이 시계의 특징 중 하나는 45㎜ 전후의 크기인데, 올해 국제고급시계박람회SIHH에서 선보인 '루미노르 두에' 컬렉션에서는 브랜드 최초로 38mm 사이즈가 출시되었다. 남성용 다이버 시계를 주로 만들어오던 파네라이가 크기가 작은 것을 선호하는 여성 고객을 겨냥해 만든 제품으로 이를 계기로 여성용 시계 부문을 더 강화할 방침이다.

파네라이는 처음 출시되었을 때부터 지금까지 디자인에 큰 변화가 없는 것이 오히려 브랜드만의 독특한 특징이 되었다. 파네라이를 대표하는 시계도 라디오미르와 루미노르 두 가지가 전부다. 오히려 그런 한결같은 점들이 수많은 마니아를 양산했으며 그들은 '파네리스티'라는 이름으로 활동하며 파네라이의 명성에 힘을 보태고 있다.

시계 전면에 새겨진 글자들을 보면 다른 브랜드에 비해서 러프한 느낌이 난다. 번짐이 있거나 기포 같은 게 들어가 있지는 않으나 특유의 러프한 맛이 있다. 야광 제품이라서 그렇게 느껴질 수도 있으며, 애초 군용 시계로 만들어졌기에 의도적으로 러프함을 살린 케이스이기도 하다.

초침, 분침도 이렇게 확대해서 보면 파네라이는 타 브랜드에 비해 러프하게 보이는 부분이 있다. 이러한 특징 때문에 진품 가품 구분이 쉽지가 않다. 가품의 경우는 인덱스나 기타 글자에 기포가 많이 들어가 있다.

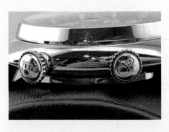

파네라이의 용두는 이렇게 Op라고 새겨진 부분과 종 모양(알람 기능)이 새겨진 두 가지가
있다. 이 부분들은 아주 정교하게 처리가 돼 있다. 크라운을 포함하여 전체 테두리 부분의
광택이 돋보인다.

앞서도 몇 차례 언급되었지만 명품 시계들은 이렇게 후면 혹은 전면을 통해 시계 내부와
무브먼트를 살펴볼 수 있다. 이러한 시계들을 바로 스켈레톤(skeleton) 타입이라고 하며,
이 경우 감정하기가 훨씬 수월하다.

브라이틀링BREITLING

스위스 COSC가 인증한, 전문가를 위한 정밀한 항공 시계

1884년 스위스에서 창립자인 레옹 브라이틀링*Leon Breitling*이 시계 공방을 열었지만 당시에는 크로노그래프를 전문으로 했었다. 그러다가 1915년 창립자의 아들인 가스통 브라이틀링*Gaston Breitling*이 크로노그래프 손목시계를 개발하면서 본격적으로 항공 전문 시계를 생산하기 시작했다.

브라이틀링의 모든 제품은 '정밀성, 신뢰성, 견고성'의 기반 위에 생산된다. 크로노그래프에서 시작된 브랜드의 전통이 보여주듯이 우수한 기술과 품질을 갖춘 전문가들을 위한 제품 생산이 브라이틀링의 지향점이다. 특히 1979년 시계 제작자이자 파일럿인 에르네스트 슈나이더*Ernest Schneider*가 브라이틀링을 인수하면서 항공 시계 브랜드로서의 전문성을 더욱 발전시키게 된다.

브라이틀링을 대표하는 시계는 크로노맷*Chronomat*과 네비타이머*Navitimer*이다. 1952년 론칭된 네비타이머는 정밀하게 정확한 항공 시계로 '네비게이션 컴퓨터'라고 불리기도 했으며 당시 영국 왕립 공군, 미국 공군에 주로

공급되었다.

　브라이틀링은 명품 항공 시계를 만드는 기업답게 다양한 항공 기업들과도 꾸준히 파트너십을 유지하고 있다. 또한 전 세계 시계 브랜드로는 최초로 '브라이틀링 제트팀'을 창설했고 세계적인 에어쇼에 꾸준히 참가하면서 브랜드 정체성을 확고하게 지켜왔다. 그뿐만 아니라 브라이틀링은 홍보 대사 역시 단순한 인기나 명성이 아니라 브랜드 가치를 이어갈 수 있는 사람을 선택한다. 브라이틀링의 홍보 대사인 존 트라볼타 역시 헐리웃 배우이지만 8개의 비행기 조종 면허증을 갖고 있는 베테랑 조종사라는 점이 브라이틀링의 이미지를 가장 잘 대변했다.

　브라이틀링 시계가 명품 브랜드로서의 가치를 오래 유지해 온 것은 품질에 대한 까다로운 고집이 있었기 때문이다. 전문가를 위한 최고의 시계를 만들겠다는 기업 모토를 지켜나가기 위해 브라이틀링 본사와 공장에는 온도, 미세먼지, 습도 등을 완벽하게 조절할 수 있는 시설을 갖추어 시계를 생산하고 있다. 이를 기반으로 1999년부터는 스위스 크로노미터(시간 기록 장치) 인증기관인 COSC에서 테스트를 거쳐 인증서를 발급받고 있으며 이는 시계와 함께 고객에게 전달이 된다. 특히 100% 크로노미터 인증을 받는 시계 브랜드로 유일하다는 것은 브라이틀링 시계의 자부심이기도 하다.

브라이틀링의 경우는 바로 앞에서 언급한 파네라이와 다르게 외관의 모든 처리가 무척 정교하다. 오른쪽 사진에서 확인할 수 있듯이, 시계 내부의 메탈로 만든 로고와 그 브랜드 명 브라이틀링 1884라고 프린팅 된 부분의 정교함이 눈에 띈다. 엠보싱이 정확하고 기포도 없으며, 두껍게 처리돼 있다.

다른 부분들을 확대해 보아도 정교한 글자 처리가 무척 인상적이다.

바늘을 보면 끝부분이 노란색으로 아주 정밀하게 프린팅이 돼 있다. 프린팅 된 부분과 그렇지 않은 부분이 구분되는 곳을 보면 프린팅이라 믿기지 않을 만큼 자연스럽다. 가품들은 그 경계 부분이 들쑥날쑥하기 마련이다. 왼쪽 사진에서 보이는 인덱스들도 몇 십 배 확대해야만 확인이 가능할 만큼 작지만 이렇게나 세밀하고 정교하게 처리돼 있다.

크게 확대해야만 확인 가능한 시침의 끝 부분 또한 날카롭게 각이 진 모습을 볼 수 있다. 우툴두툴 어색한 부분 없이 무척 정교하다.

시계 테두리의 톱니바퀴처럼 생긴 부분을 베젤(BEZEL)이라고 하는데, 톱니 사이사이의 간격이 무척 일정하다. 크라운에 새겨진 브랜드의 마크 또한 무척 매끄럽고, 티 하나 없다.

시계의 후면부다. 중앙의 브랜드명과 로고는 양각으로 처리돼 있지만, 나머지 글자들은 음각으로 처리돼 있다.

오른쪽 사진에서처럼 모델 번호는 레이저 각인을 한다. 동일한 시계에서 볼 수 있는, 음각 처리된 다른 글자들은 모양이 좀 다름을 확인할 수 있다.

시리얼 번호 또한 레이저 각인으로 처리된다. 앞서 언급했듯 매끈하지 않고, 아주 작은 점들을 무수히 찍어서 파낸 것처럼 돼 있다. 그냥 보았을 때는 구분하기 힘들며, 몇 십 배 확대해야 확인이 가능하다.

파텍 필립PATEK PHILIPPE

명품 그 이상의 명품, 대를 잇는 최고의 시계

파텍 필립은 하이엔드 시계 브랜드 중 세계 최고의 명성을 갖고 있으며 시계 애호가들이 가장 사랑하는 브랜드이기도 하다. 또한 '경매의 제왕'이라는 수식어가 붙을 정도로 세계적인 시계 경매에서 매번 최고 금액을 경신할 정도로 그 가치를 인정받는 브랜드다.

1839년 폴란드의 노르베르트 드 파텍*Norbert de Patek*과 시계 제작자인 프랑수아 차펙*Francois Czapek*이 공동으로 설립한 차펙 주식회사가 파텍 필립의 출발점이다. 이 두 사람은 파리 만국박람회에서 금메달을 받은 시계 장인 장아드리안 필립을 만나게 됐고, 1851년부터 그와 파트너로 일하게 되면서브랜드 이름을 '파텍 필립'으로 정했다.

시계 마니아들은 모든 시계를 다 경험한 뒤에 가장 마지막 시계로 선택해야 하는 것이 바로 파텍 필립이라고 입을 모아 말한다. 이런 타이틀을유지할 수 있었던 것은 세계 최고의 기술력을 토대로 수많은 특허를 보유해왔기 때문이다. 1889년부터 퍼페추얼 캘린더, 더블 크로노그래프, 엑스

트라 플랫 무브먼트, 쿼츠 등 수많은 특허를 취득했으며 다양한 기능과 부품을 개발했다. 그리고 복잡하고 정교한 기술을 바탕으로 세계적으로도 인정받고 있는 컴플리케이션 및 그랜드 컴플리케이션 시계를 꾸준히 출시하고 있다.

"당신은 파텍 필립을 소유한 것이 아닙니다. 다음 세대를 위해 잠시 맡아두고 있을 뿐입니다."라는 브랜드의 슬로건은 파텍 필립의 자부심을 그대로 드러내고 있다.

특히 2009년에는 스위스를 대표하는 명품 시계 인증인 '제네바 인증'에서 벗어나 자체적인 '파텍 필립 인증*Patek Phillippe Seal*'을 만들어서 시계 기술에 있어 최고의 브랜드라는 명성에 힘을 더했다. 또한 모든 공정을 수작업으로 완벽하게 만들어내고 있다. 파텍 필립은 시계 기술에 있어서만 최강자가 아니라는 것을 증명이라도 하듯 금속공예가, 체인공예가, 에나멜러, 주얼러, 인그레이버 등 디자인 영역과 관련된 수많은 장인들도 확보하고 있으며 이런 노력들이 파텍 필립 시계의 가치를 더욱 높이고 있다.

파텍 필립의 특징 또한 정교함이다. 2, 30배 확대를 해도 거칠거나 터프한 부분이 보이지 않을 만큼 완벽한 마감을 자랑한다.

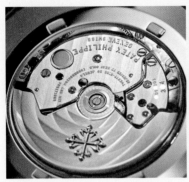
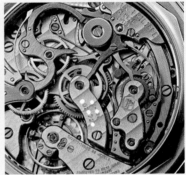

파텍 필립의 후면부 모습인데 두 가지 제품 모두 스켈레톤 타입으로, 무브먼트가 훤히 들여다보인다.

왼쪽 사진은 파텍 필립이 자체적으로 만들어 놓은 씰(Seal), 즉 인증마크다. 이 인증마크는 무브먼트 내에서 찾아볼 수 있다. 인증마크인 만큼 무척 정교하다. 오른쪽 사진은 크라운이다. 안에 들어간 칼라 트라바 크로스(Cala trava cross) 문양이 인상적이다. 다른 시계들과 마찬가지로 용두에 새겨진 이러한 마크들의 정밀함을 세세히 관찰해야 한다.

브레게BREGUET

투르비용의 최강자, 마리 앙투아네트의 시계

브레게는 윈스턴 처칠, 알렉산드르 세르게이비치 푸시킨, 나폴레옹 보나
파르트, 영국 조지 4세 같은 유명인이 애용했던 명품 시계였지만 브레게
를 상징하는 인물은 단연 마리 앙투아네트*Marie-Antoinette*이다.

프랑스왕 루이 16세의 왕비로 아름다운 외모에 화려함을 추구했던 마
리 앙투아네트에게 선물하기 위해 요청되었던 시계는 44년이 지나서야
'N.160'이라는 이름으로 완성되었다. 마리 앙투아네트의 사후라 그녀는 받
지 못했고 이후 시계는 도난을 당해 전설로만 남게 되었다. 2000년대 들어
서 스와치 그룹에서 브레게의 역사이기도 한 이 시계를 복원하기로 결정
했고 약 50여 명의 시계 전문가들이 공을 들여 'N.1160'이라는 이름으로 복
원되어 2008년 바젤월드에서 공개되며 큰 화제를 낳았다.

브레게는 1775년 '스위스 시계의 아버지'라고 불리던 아브라함 루이 브
레게*Abraham-Louis Breguet*에 의해 탄생했다. 그는 창립자인 동시에 뛰어난 발
명가이자 기술자로 퍼페추얼 시계, 파라슈트 충격 완화 장치, 길로셰 다이

얼, 태엽의 회전력을 일정하게 유지하는 기술 등 수많은 기술과 제품을 개발했다. 그리고 이렇게 혁신적으로 발전시킨 최고의 기술은 240년 브레게의 전통과 명성이 되었다.

브레게가 본격적으로 성장의 계기를 마련하게 된 것은 1999년 스와치 그룹이 인수하면서다. 스와치 그룹의 과감한 투자로 브레게는 다양한 투르비용을 개발하며 '투르비용의 강자'로 이미지를 굳혔으며 스위스 대표 브랜드로 성장할 수 있었다.

브레게를 대표하는 것으로는 '트래디션 컬렉션'이 있다. 시간 너머의 역사를 돌아보게 한다는 뜻처럼 과거와 현재를 모두 담아낸 것이 컬렉션의 특징이다. 창립자인 아브라함 루이 브레게가 개발했던 파라슈트가 탑재되어 있어서 외부 충격에 강한 견고한 시계이기도 하다. 이 외에도 클래식한 디자인을 갖춰 드레스워치로 꾸준히 인기를 얻고 있는 '클래식 컬렉션', 해군을 위해 개발되었던 것으로 스포츠 시계로 변함없이 인기를 누리고 있는 '마린 컬렉션' 등이 있다.

브레게 제품의 가장 큰 특징은 길요세(Guilloche)다. 브레게는 대부분의 시계판에 작은 엠보싱이 정교한 간격으로 촘촘하게 면을 이루고 있다. 이를 길요세라고 한다.

또 하나의 눈여겨볼 점은 시침과 분침이 그냥 평범한 선이 아니라, 침의 끝 부분쯤에 가운데가 뚫린 동그라미가 들어가 있다. 이 또한 브레게만의 특징으로서, 모든 시침과 분침에는 먼지 하나 찾아볼 수 없을 만큼 프린팅이 무척 정교하게 돼 있다. 텍스트든 인덱스든 글자 부분 역시 30배 정도 확대를 해도 흠집이 보이지 않는다.

하단 사진 중 문페이즈(파란색 초승달 모양)나 기타 시계 기능이 정상적으로 작동하는지 봐야 한다. 하나라도 작동이 이상할 경우 몇 백에서 몇 천까지 수리비가 따로 책정될 수 있으니 잘 파악해야 한다.

문페이즈(moon phase) : 밤낮 구분

그 옆의 0~45까지 숫자판 : 태엽 에너지 양

하단 동그라미 : 날짜

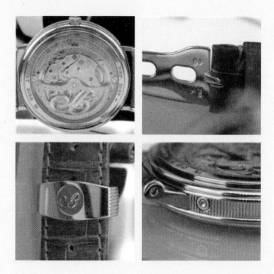

후면부를 보면 스켈레톤 타입으로 무브먼트가 들여다보인다. 상단 오른쪽 사진 시곗줄 부분에 보면 스위스 공식 금 인증마크인 세인트 버나드가 보인다. 윗부분의 두 가지 각인 중 작은 게 세인트 버나드고 옆에 조금 더 큰 것이 750이라는 숫자다. 금 함량 75%를 의미한다.

하단 왼쪽 사진 시곗줄 버클에 새겨진 로고의 정교함도 체크 포인트다. 하단 오른쪽에 보이는 케이스 푸시(push) 버튼 또한 정교해야 한다.

바쉐론 콘스탄틴 VACHERON CONSTANTIN

세계에서 가장 오래된 역사와 예술성을 갖추다

1755년 시계기술자였던 장 마크 바쉐론Jean-Marc Vacheron 이 제네바에 창립한 이후 260여 년 동안 단 한 번도 시계 제작이 중단된 적 없는 역사와 전통의 명품 시계 브랜드가 바로 바쉐론 콘스탄틴이다. 창립 초기부터 장인들의 기술력이 끊김없이 전해져왔기에 역사는 곧 기술력이라는 자부심을 가진 브랜드이다. 게다가 장인들이 손으로 일일이 만들기 때문에 연간 2만 개 이상은 생산할 수 없고 이 희소성으로 따지면 로렉스보다 하이엔드 브랜드에 속한다는 긍지도 있다.

바쉐론 콘스탄틴의 모토는 'Do better if possible and that is always possible.(가능하면 더욱 잘하라, 그리고 그것은 언제나 가능하다)'이다. 끊임없이 더 나은 기술에 도전하고 반드시 그것을 이뤄내고 만다는 기술력에 대한 강한 의지가 담겨 있다. 그래서 시계를 개발하는 데 5년이 걸리며 제품을 만드는 데 1년 가까이 걸리는 모델들도 있을 정도로 공을 들인다. 또한 바쉐론 콘스탄틴의 무브먼트는 스위스에서 가장 엄격한 검증이 이뤄지는

인증기관인 '제네바 품질 인증Geneva Seal'을 받고 있다.

바쉐론 콘스탄틴은 창립 이후 1839년 시계 기술자였던 조지 아우구스트 레쇼Georges-Auguste Leschot가 시계 제작을 주도하면서 급성장했다. 특히 이전까지 수작업으로 만들던 시계의 동력 장치를 보다 정밀하면서도 연속적으로 생산할 수 있는 기계 '팬토그래프Pantograph'를 발명해서 시계 산업에 지대한 영향을 끼쳤다.

1950년대에는 세계에서 가장 얇은 시계를 만들기 시작했고 1955년에 패트리모니Patrimony를 출시해서 '세계에서 가장 얇은 기계식 시계'라는 기록을 남겼다. 또한 2010년에는 새로운 칼리버 1003을 개발했으며 두께가 4.1㎜에 불과한 '히스토릭 울트라 파인 1955Historique Ultra Fine 1955' 시계를 출시했다. 1979년 출시된 칼리스타Kallista는 118개의 다이아몬드로 장식이 되어 있으며 500만 달러로 세계에서 가장 비싼 손목시계로 기네스북에 기록되어 있다.

바쉐론 콘스탄틴은 유럽은 물론이고 아시아나 중동에서도 인기를 누리고 있다. 조선의 마지막 왕인 순종이 사용했던 시계이면서 기술뿐만 아니라 화려하고 아름다운 디자인으로 중국의 황제나 중동 상류층들도 선호하는 브랜드이다.

바쉐론 콘스탄틴의 '메티에 다르Metier d'Art'는 정밀한 기술과 화려한 예술을 가장 조화롭게 표현한 컬렉션으로 매년 한정판으로 생산되어 인기가 높다. 원시 시대 마스크를 그대로 재현하거나 세계적인 예술가들의 작품을 표현한 것은 물론이고 중국이나 일본 전통 예술을 담아내기도 했다. 특히 2016년에는 한국 무형문화재 장인들과 협업해서 태조 이성계가 완성한 천문지도를 그려 넣은 시계 단 한 점을 출시했다.

진품 감정하기

바쉐론은 타 브랜드에 비해 제네바 인증마크(Geneva Seal: 제네바에 기반을 둔 제조사들이 만든 시계에 부여되는 공식 품질보증 마크)를 부각시키는 편이다. 여느 명품 시계가 다 마찬가지이겠지만, 무척이나 엄격한 기준으로 부여되는 제네바 인증마크를 내세우는 만큼 정교함이 진품과 가품을 구분하는 포인트다.

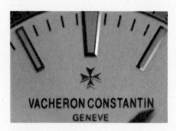

확대해서 살펴본 시계 전면부의 로고. 무척이나 깔끔하고, 흠집이나 먼지 하나 없이 정교하게 마감되어 있다.

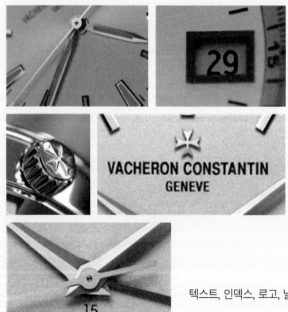

텍스트, 인덱스, 로고, 날짜, 크라운, 시침과 분침 등의 정교함을 잘 살펴보아야 한다.

케이스백 전면에 보면 상단 사진처럼 제네바 인증마크가 있다. 사진에서 보이는 제품은 무브먼트를 절반쯤 감싼 루터(router) 부분이 금으로 돼 있다. 가운데 사진에서 보이듯 22K의 금으로 만들어진 루터이다. 케이스백 후면 중 PT950라는 글자는, 즉 플래티늄(백금)이 95% 함량돼 있다는 이야기다. 그 글자 오른쪽에는 세인트 버나드 마크, 왼쪽 마름모 안에 950 등의 숫자를 확인할 수 있다.

랑에 운트 죄네A. LANGE & SÖHNE

스위스를 위협하는 독일 명품 시계의 자부심

1845년 창립자인 페르디난트 아돌프 랑에*Ferdinand Adolph Lange*가 독일 글라슈테에 시계 회사를 세웠지만 이는 유지되지 못하고 제2차 세계대전으로 폐업이 됐다. 독일이 통일되고 나서 1990년 창립자의 증손자인 발터 랑에*Walter Lange*가 스위스 시계 기업들과 협력해서 브랜드를 복원시켰고 이름을 랑에와 아들이라는 뜻의 '랑에 운트 죄네*A. Lange & Söhne*'로 바꾸게 된다.

1994년 브랜드의 이름을 딴 랑에 1*Lange 1*을 비롯해서 삭소니아*Saxonia*, 아르카데*Arkade*, 투르비용인 푸르 르 메리트*Tourbillon Pour le Mérite* 등을 출시해 브랜드 기반을 탄탄하게 마련하게 되었다. 또한 제로 리셋 메커니즘 특허, 밸런스 스프링 개발, 플라이백 기능 갖춘 더블스프릿, 스탑 세컨 기능의 투르비용 등을 꾸준히 선보이면서 기술력을 확장시켰다.

특히 랑에 1은 브랜드를 대표하는 컬렉션이 되었는데, 시계 바늘이 겹치지 않도록 비대칭으로 되어 있는 것이 특징이다. 2007년에는 31일간 파워 리저브되는 랑에 31*Lange 31*이 출시되었으며 2011년에는 브랜드 최초로

손목시계에 소리를 내는 장치를 장착한 '자이트베르크 스트라이킹 타임 *Zeitwerk Striking Time*'을 선보였다. 2015년에는 창립자의 탄생 200주년을 기념해서 'ALS 1815 200th 애니버서리 F.A. 랑에' 컬렉션을 200개 한정 생산으로 출시했다.

랑에 운트 죄네 브랜드의 가장 상징적인 특징은 바로 화려하고 아름다운 무브먼트다. 대부분 스위스 명품 시계들은 무브먼트를 도금처리가 된 동 소재로 사용하는데 반해 랑에 운트 죄네는 저먼 실버*German Silver*라는 것을 쓰는데 도금처리를 하지 않은 동, 아연, 니켈 합금으로 제작이 된다. 무브먼트를 덮어서 고정시키는 브릿지의 경우 3/4로 다른 시계 브랜드에 비해 크다. 홀 스톤은 움직이는 여러 휠 등을 지지하면서 마찰을 견뎌야 하기에 보통 단단한 보석인 루비를 쓰는데 랑에 운트 죄네는 루비 주변을 골드 링으로 감싸고 블루 스크류 2~3개로 고정을 시켰다. 백조의 목을 닮은 미세 조정 레귤레이터, 손으로 직접 조각해서 만든 밸런스 콕 등이 모두 기능과 심미성을 고려해서 만들어졌다.

또한 자체적으로 시계 제작 학교를 만들었으며 자사 무브먼트도 꾸준히 개발하고 있다. 랑에 운트 죄네는 독일인이 가장 자부심을 느끼는 명품 시계 브랜드로 선정될 정도로 국가를 대표하는 시계 산업의 선두주자이며 독일 글라슈테 지역을 시계 산업의 중심지로 발전시키는 데도 지대한 공로를 세웠다.

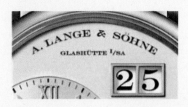

진품 감정하기

로고 하단에 25라는 숫자는 로고보다 훨씬 큰데, 육안으로 보는 것보다 확대하여 자세히 살펴보면 3D 프린팅을 해서 쌓아올린 것처럼 느껴질 정도 프린팅이 무척이나 두껍고 도 드라진다. 상단의 브랜드명 또한 프린팅이 두껍게 처리된 편이다. 가품의 경우 진품을 흉 내 내기 위해 프린팅을 두껍게 처리할수록 기포가 들어가게 되는 경우가 많다. 다른 시계 들과 마찬가지로 여기에서 가품과 진품을 구별할 수 있다.

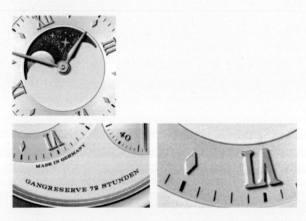

시침과 분침은 물론이거니와, 인덱스와 기타 텍스트 등의 정교함 또한 세밀히 살펴보아야 한다.

무브먼트의 경우 제작할 때 저먼 실버(German Silver)라는 것을 쓰는데, 이는 도금처리를 하지 않은 동, 아연, 니켈 합금을 의미한다. 스켈레톤 타입 제품으로 무브먼트가 들여다보일 경우 미세 조정 레귤레이터, 일명 백조의 목과 닮은 부분을 볼 수 있다. 이 백조의 목이 꼭 있어야 랑에 운트 죄네 진품이라고 할 수 있으며, 이 부분의 정교함이 체크 포인트다. 이 브랜드에서 가장 내세우는 특징이자 장점으로서, 밸런스 콕 등이 모두 기능과 심미성을 고려해서 장인의 손으로 직접 만들어졌다.

랑에 운트 죄네의 제품에서도 백금 95% 표시와 세인트 버나드 상 등이 확인된다.

오데마 피게 AUDEMARS PIGUET

하이엔드 스포츠 시계의 선두주자

오데마 피게는 '전통, 탁월, 대담*Tradition, Excellence, Daring*'을 모토로 역사적으로 탄탄하게 성장시켜 온 기술을 바탕으로 파텍 필립, 바쉐론 콘스탄틴과 함께 세계 3대 명품 시계에 꼽히는 브랜드다.

1875년 프랑스 출신의 줄스 루이스 오데마*Jules-Louis Audemars*와 에드워드 오거스트 피게*Edward-Auguste Piguet*가 창립한 후 대를 이어 가족들이 경영하고 있는 브랜드다. 1891년 당시로서는 가장 작은 미닛 리피터를 출시한 후로 끊임없이 새로운 기술에 도전했고 1918년 1.32mm로 가장 얇은 포켓 워치 칼리버 개발, 1970년 3.05mm의 가장 얇은 셀프 와인딩 무브먼트 개발, 1986년 4.8mm의 가장 얇은 투르비용 셀프 와인딩 무브먼트를 선보이면서 기술력을 인정받았다.

오데마 피게를 대표하는 최고의 컬렉션은 1972년 출시한 스포츠 시계 '로얄 오크*Royal Oak*'이다. 로얄 오크는 영국 청교도 혁명 당시 찰스 2세가 망명을 하던 중 총격을 피하던 나무로 행운, 권력, 보호의 상징성을 가지고

있어 이를 스포츠 시계의 이름으로 선택했다고 한다.

　로얄 오크가 유명세를 얻은 것은 바로 역사상 최고의 시계 제작자로 불리는 제랄드 젠타*Gèrald Genta*가 만든 것이기 때문이다. 제랄드 젠타의 독창적이고 탁월한 감각과 기술이 담긴 로얄 오크는 정밀한 기술을 요하는 팔각형 베젤에 메탈 스트랩, 스테인리스 스틸 및 골드 케이스로 제작되었다. 오데마 피게의 베스트셀러로 꾸준히 사랑받은 컬렉션이며 2012년에는 로얄 오크의 탄생 40주년을 기념해서 '로얄 오크 오픈워크 엑스트라 신*Royal Oak Openworked extra-thin*'을 한정판으로 제작해서 출시했다. 로얄 오크는 명품 스포츠 시계 시장의 70% 이상을 점유하는 컬렉션으로 유명하다.

오데마 피게의 가장 큰 특징은 앞서 언급했듯 '로얄 오크'다. 이밖에 살펴볼 부분들은 여타 명품 시계들과 마찬가지로 정교함이라 할 수 있다.

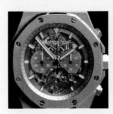

사진에서 볼 수 있듯 전면부를 2, 30배 확대하여 살펴봐도 미세한 흠집이나 먼지를 찾아볼 수 없다.

케이스 옆면 크라운 부분에 새겨진, AP라는 브랜드 약자가 선명하다. 이러한 부분도 잘 체크해야 하며, 크라운 양쪽에 박힌 나사 부분 또한 그 모양이나 깊이 등을 살펴보아야 한다.

상단 제품은 스테인리스 스틸 구성 제품이라서 여타 금 인증마크가 없다. 브랜드명과 모델명, 시리얼 번호만 있는 것을 볼 수 있다.

제니스 ZENITH

2,330개의 수상 기록이 입증하는 기술 혁신의 브랜드

'모든 것의 정점에 있다'는 의미를 가진 브랜드 제니스*Zenith*는 1865년 조르주 파브르-자코*Georges Favre-Jacot*가 자신의 이름을 따서 '파브르 자코*Favre Jacot*'라는 시계 회사를 설립한 것이 출발점이었다. 그는 시계 장인들을 한곳에 모아서 제대로 된 시계를 만들겠다는 생각으로 최초로 매뉴팩처에서 대량으로 시계를 생산해냈고 1925년 직원이 2,000명에 달할 정도로 규모가 커졌다.

명품 시계 중에서도 하이엔드 시계 브랜드인 제니스의 최대 장점은 지금까지 세운 수많은 기록에 있다. 끊임없는 시도로 정밀하고 혁신적인 무브먼트를 꾸준히 개발했다. 1969년에는 시간당 36,000번 진동하는 최초의 크로노그래프 무브먼트 엘 프리메로를 탑재한 '엘 프리메로*El Primero*' 시계를 출시해 기술력으로 세상을 놀라게 했고, 디자인에서도 단색 위주의 다이얼을 선보이던 유행을 깨고 세 개의 카운터를 다른 컬러로 표시하는 창의적 디자인으로 주목을 받았다.

엘 프리메로는 제니스의 상징이 되었으며 오늘날까지도 꾸준히 사랑을 받고 있다. 특히 엘 프리메로 무브먼트는 섬세하고 정밀한 기술력을 인정받아서 로렉스, 파네라이, 콩코드 같은 시계 브랜드에서 이를 공급 받아 시계를 제작하기도 했었다. 이후에도 엘 프리메로는 플라이백, 문페이즈 등 다양한 기능이 더해지며 발전을 거듭했다.

1999년 LVMH 그룹이 제니스를 인수한 후 세계적인 명성을 가진 기업으로 급성장시키게 된다. 무브먼트를 끊임없이 발전시키며 시계 라인도 확대했는데, 큰 사이즈 케이스에 티타늄, 카본 파이버 같은 신소재를 사용한 스포츠 라인을 선보였고 여성 시계 라인도 강화했다.

제니스는 무브먼트의 강자로 손꼽히는 브랜드로 혁신적인 기술력으로 그동안 2,330개가 넘는 상을 수상했다. 혁신이 곧 자부심인 제니스는 2017년 제네바 시계 그랑프리에서도 가장 혁신적인 시계를 선정하는 'INNOVATION PRIZE' 부문의 수상자가 되었다. 세계에서 가장 정확한 기계식 시계라고 자부하면서 내놓은 '데피 랩*Defy Lab*'이 영광의 주인공이었다.

데피 랩은 기존에 없던 새로운 오실레이터를 탑재했는데, 30여 개 부품이 해내던 기능을 단 2개의 부품이 해내도록 만들었다. 특히 진폭이 ±6도에 불과해 뛰어난 정확성을 보유하고 있으며 데피 랩의 하루 평균 오차는 0.3초에 불과하다. 그뿐만 아니라 케이스도 신소재인 에로니스를 사용해서 외관까지 완벽하게 만들어 다시 한 번 제니스의 명성을 입증했다.

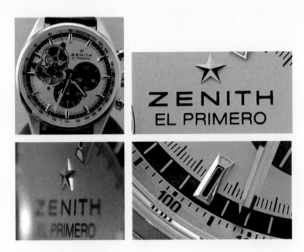

제니스는 천정(天頂: 천문 용어로, 지구 표면의 관측 지점에서 연직선을 위쪽으로 연장했을 때 천구(天球)와 만나는 점이라는 의미)을 뜻한다. 그 이름에 걸맞게 전면부 로고 위에 인상 깊은 별이 뚜렷하게 박혀 있다. 하단 왼쪽 사진처럼 측면에서 볼 때도 정교함이 돋보인다. 가품의 경우에는 정교함이 떨어지기에 이 별에 먼지나 스크래치가 있을 수 있다.

몇 십 배 확대해야만 육안으로 확인할 수 있는 인덱스들 또한 그 정교함이 가히 최고 수준이라 할 만하다.

다음은 초침을 살펴보자. 위에서 보았을 때는 빨간색의 프린팅이 아주 두껍게 잘돼 있다. 기포도 보이지 않는다. 하지만 옆에서 보면 페인팅이 조금은 덜 돼 있음을 확인할 수 있다. 시침이 가리키는 쪽 반대편에는 제니스 제품에서 확인할 수 있는 특유의 별 모양이 인상적이다.

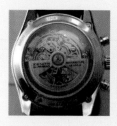

명품 시계답게 스켈레톤 타입의 제품에서 무브먼트를 들여다볼 수 있다. 그곳에서도 제니스만의 '별'을 확인할 수 있다. 용두에 새겨진 로고 또한 별이다.

수차례 언급했듯 시계 외부 곳곳의 나사는 주요 체크포인트다. 또한 스켈레톤 타입으로 무브먼트를 볼 수 있다면 그 무브먼트 상에 있는 나사의 정교함 또한 특별히 살펴야 한다. 제니스 시계는 다른 시계에 비해 무브먼트에서 정교하다기보다는 조금은 러프한 느낌을 가지고 있다.

무브먼트를 살펴볼 때 또 체크해야 할 것이 바로 먼지다. 가품을 만들 때는 작업 환경이 좋지 않아 먼지가 무브먼트에 들어가게 된다. 정품 제작업체는 먼지가 없는 환경, 거의 무균실 수준을 갖춰 놓고 제작을 하기에 제품에서 먼지를 찾아볼 수 없으며 출시 전에 그러한 여부를 이미 일일이 확인한다.

무브먼트에는 고유의 넘버가 있으므로, 이 넘버의 유무 또한 확인해야 한다. 더하여 텍스트의 레이저 각인이 얼마나 정교한지도 살펴본다.

크로노스위스CHRONOSWISS

기계식 시계에 대한 애정으로 만들어낸 젊은 독일 명품

1982년 태그호이어에서 시계를 제작하던 '게르트 루디거 랑*Gerd Rudiger Lang*' 이 독일 뮌헨에 자신만의 브랜드를 창립했다. 브랜드명은 시간이라는 의미의 '크로노*Chrono*'와 '스위스*Swiss*'를 합쳐서 만들었으며, 스위스 무브먼트를 사용해서 스위스 방식으로 디자인한 시계를 제작해서 'Swiss Made'를 붙였다.

2007년부터는 본격적으로 자체 무브먼트를 개발하기 시작했다. 뮌헨 사옥에 시계 제작과 관련한 학교를 만드는 등 탄탄한 설비를 갖추었고, 기반 시설을 토대로 2010년에는 완전히 자체 제작으로만 만들어진 무브먼트를 출시했다. 또한 '기계식 시계에 매혹*Faszination der Mechanik*'되었다는 브랜드 슬로건처럼 크로노스위스는 짧은 역사에도 다양한 시계를 출시하며 기계식 시계에 대한 자부심을 드러냈다.

1987년 출시한 '레귤레이터*Regulateur*'는 시, 분, 초가 분리되어 있는 최초의 손목시계였다. 특히 코인 형태의 베젤, 양파 모양의 크라운 등은 크로

노스위스만의 독특한 특징으로 주목을 받았다. '델피스Delphis'는 점핑 아워의 디지털 방식에 분과 초는 아날로그 형태로 만들어진 것이 특징적이었으며, 위대한 예술 작품이라는 의미의 '오푸스Opus'는 스켈레톤 다이얼로 시계 내부를 훤히 볼 수 있게 만들어져 각광을 받았다.

'타임마스터Timemaster'는 자동차 레이서를 위해 만들어진 스포츠 시계로 44mm의 사이즈와 그에 맞는 큰 용두가 특징이다. 2009년 출시한 '소테렐Sauterelle'은 100% 자체 제작한 무브먼트 CRL70을 탑재한 첫 시계로 'Made in Germany'를 처음으로 새겨 넣었다. 2010년에는 젊은 층을 겨냥해서 현대적인 감각이 돋보이는 '시리우스Sirius'를 선보였다. 2015년부터는 온라인 판매를 시작했고, 2017년에는 비트코인 결제 시스템까지 도입하는 등 다양한 시도를 하면서 젊은 브랜드로서의 이미지를 강화하고 있다.

크로노스위스 시계는 크라운이 굉장히 독특한 모양으로 생겼다. 얼핏 보았을 때는 단순히 둥근 모양이지만, 자세히 보면 수많은 면이 겹쳐져 있다. 그 면과 면 사이가 일정한 간격으로 되어 있으며, 무척 고급스러운 기술로 제작된다. 이 용두의 정교함이 키포인트 중 하나다.

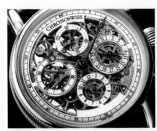

스켈레톤 타입의 크로노스위스 제품. 무브먼트의 내부가 무척이나 복잡해 보이면서도 조화를 이룬 모습에서 독특한 아름다움이 느껴진다. 가품을 함부로 만들 수 없을 만큼 치밀하고 정교한 내부가 이 시계의 가치를 증명하고 있다.

오른쪽 사진은 크로노스위스 제품에 새겨진 세인트 버나드 마크다.

쇼파드CHOPARD

시계에 화려함을 새겨 넣다

쇼파드는 1860년 루이 율리스 쇼파드*Louis Ulysse Chopard*가 창립해서 아들과 손자가 뒤를 이어 운영했다가 1963년 독일의 칼*Karl*과 카린 슈펠레*Karin Scheufele*가 회사를 인수하면서 본격적으로 성장을 거듭하게 되었다.

1975년에는 제네바 메이린에 매뉴팩처를 세웠고 1976년 '해피 다이아몬드*Happy Diamonds*'를 출시해서 명성을 얻게 된다. 두 개의 투명한 사파이어 크리스탈과 움직이는 다이아몬드가 특징적인 이 컬렉션은 쇼파드의 상징이 되었다. 1993년에는 쇼파드의 대표 컬렉션이 된 '해피 스포츠*Happy Sports*'를 출시했는데 가장 혁신적인 시계라는 찬사를 받았다. 2003년에는 역시 움직이는 다이아몬드의 아름다움을 살린 '해피 스피릿*Happy Spirit*'을 출시했다. 다이아몬드의 화려하면서도 우아함이 돋보이는 해피 시리즈들은 쇼파드의 정체성을 가장 잘 드러내는 것으로 지금까지 사랑 받고 있다.

쇼파드에는 여성스럽고 화려한 시계만 있는 것은 아니다. 1980년에는 스포츠 시계인 '세인트 모리츠*St. Moritz*'를 론칭했으며 1988년 이탈리아의

빈티지 및 클래식 자동차 경주 대회인 '밀레 밀리아*Mille Miglia*'와 파트너십을 맺고 기념 컬렉션을 제작했다. 또한 유럽의 클래식 자동차 경주 대회인 '엔스탈 클래식*Ennstal Classic*', 또 다른 클래식 자동차 경주 대회인 '그랑프리 모나코 히스토리*Grand Prix de Monaco Historique*'의 공식 후원사로도 활동하면서 견고하고 남성적인 스포츠 시계들도 제작했다.

1996년에는 무브먼트를 제작하는 매뉴팩처를 설립한 후 창립자의 이니셜을 딴 'L.U.C' 무브먼트를 개발했다. 첫 시계는 2개의 배럴에 75시간 파워 리저브 무브먼트를 탑재한 'L.U.C 1860'으로 스위스 시계 잡지에 의해 '올해의 시계'로 선정되었다. 이후 세계 최초로 마이크로로터를 장착한 무브먼트의 'L.U.C 토노*L.U.C Tonneau*', 200시간 파워 리저브 기능의 'L.U.C 투르비용*L.U.C Tourbillon*'이 출시되었다. 2010년에는 창립 150주년을 기념해서 제네바와 COSC 인증을 동시에 받은 'L.U.C 150'을 출시했으며 이후로도 꾸준히 무브먼트를 발전시키며 컬렉션을 강화하고 있다.

쇼파드는 1998년 칸 영화제와 파트너십을 체결했으며 백혈병 재단 및 에이즈 재단을 후원하면서 사회적 공헌에도 적극적으로 기여하고 있다.

쇼파드 시계는 시계판이 매끄럽지 않다. 마치 물결이 밀려가듯, 곡선이 졌으면서 도드라진 선들이 판을 채우고 있다. 이 선과 선 사이의 간격 등 그 세밀함을 잘 체크해야 한다. 이렇듯 전면부 바닥이 평평하지 않고 굴곡이 져 있음에도 불구하고 로고의 페인팅은 무척 자연스럽게 돼 있다. 이 두 가지 사항 모두 가품은 구현하기 힘든 부분이다.

쇼파드 제품에는 거의 다이아몬드가 들어간다. 다이아몬드가 들어가는 제품들은 8, 90퍼센트 이상이 금장 시계이다. 보이는 것과 같이 구슬 모양의 다이아몬드 장식이 시계 내부에 들어 있으며 전면부에서 확인이 가능하다. 이 장식들은 고정되어 있지 않고 움직이지만 그렇다고 해서 다른 부위에 스크래치를 내지 않는다. 다이아몬드가 많이 쓰인 만큼 가짜 다이아몬드가 들어 있지 않은지 일일이 잘 확인해야 한다.

인덱스를 크게 확대하여 본 모습이다. 먼지 하나 없으며, 정교한 마감이 인상적이다.

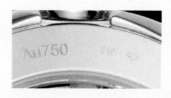

대부분 금장 시계이다 보니 세인트 버나드 상을 비롯한 금 인증마크와 표식 등을 잘 살펴야 한다.

럭 홀의 핀 박힌 부위가 동일한 크기와 깊이로 일정하고 정교해야 한다.

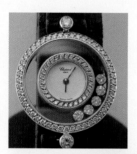

이 제품의 경우 다른 제품과 달리 시계판의 면이 매끄럽다. 하지만 그 정교함이나 화려한 다이아몬드 장식이 역시나 돋보인다.

하단 오른쪽 사진에서 보이듯 시계에서 제품의 고유번호와 금 함량 표시 및 세인트 버나드 마크를 확인할 수 있다.

블랑팡BLANCPAIN

위기도 기회로 만든, 기계식 시계의 명장

1735년 창립자인 예한 자크 블랑팡*Jehan-Jacques Blancpain*에 의해 설립된 후 1932년까지 가족 기업으로 운영이 되었다. 본격적으로 블랑팡이 성장하기 시작한 것은 1983년 장 클로드 비버*Jean Claude Viver*가 맡게 되면서다. 쿼츠 시계가 시장을 주도하는 흐름을 거슬러 장 클로드 비버는 고급스럽고 정밀한 기계식 시계 생산에 주력하면서 "쿼츠 시계는 절대 만들지 않는다."고 선언했고 이 전략은 성공했다. 장 클로드 비버가 성장시킨 블랑팡은 1992년 스와치 그룹에 인수되면서 적극적인 투자 하에 세계적인 명품 브랜드로 명성을 얻게 된다.

블랑팡의 히트작은 1991년 선보인 '1735' 시계이다. 창립 년도를 따서 이름을 붙인 이 시계는 기계식 시계에 대한 블랑팡의 고집이 고스란히 담겨 있다. 스플릿 세컨드 크로노그래프, 투르비용, 80시간 파워 리저브, 문페이즈, 퍼페추얼 캘린더, 미닛 리피터까지 6가지 복잡한 기능을 모두 시계 하나에 담아냈으며 총 740개의 부품을 모두 최고의 장인들이 수작업으로

완성해냈다. 6년의 연구를 거쳐 제작하는 데만도 1만 시간 정도가 걸린 최고의 시계로 지금도 가장 복잡한 기능을 갖춘 시계로 인정받으며 블랑팡의 상징으로 여겨지고 있다.

2004년 선보인 '빌레레*Villeret*' 컬렉션은 블랑팡의 대표적인 클래식 라인으로 블랑팡을 처음 설립했던 스위스 빌레레 지역의 이름을 붙인 것이다. 심플하면서도 고급스러움이 돋보이는 라인이다. '레망*Leman*' 컬렉션은 스위스 최대의 호수 이름을 붙인 것이다. 특히 블라디미르 푸틴 러시아 대통령이 차고 있던 레망 시계를 노동자와 목동에게 각기 선물한 후세 번째로 구입했다는 이야기가 전해지면서 푸틴 대통령의 시계로 유명해졌다.

1950년에 출시된 '피프티 패덤즈*Fifty Fathoms*'는 최초의 다이버 시계이다. 당시 군대에 적합한 용도로 만들어진 만큼 전문가를 위한 최고의 기능을 갖추어 주목을 받았으며 실제 군대에서 사용되었다. 2010년에는 1,000m까지 방수가 되는 '500 패덤즈'를 선보였다. 블랑팡을 대표하는 스포츠 시계 컬렉션으로 다양한 기능을 더해 꾸준히 출시되고 있으며 오늘날까지 사랑 받고 있다.

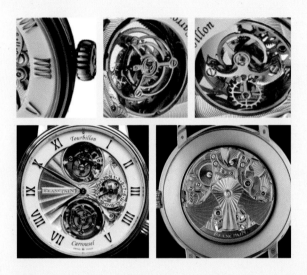

최고의 명품 시계들에는 투르비용(Tourbillon)이라는 기술이 사용된다. 투르비용은 '시계의 특성상 부품들이 중력의 영향을 받아 시간 오차가 발생하는 것을 최소화하기 위해서 발명된 메커니즘'이다. 1795년 브레게가 발명했으며, 모든 시계 제작 기술 중 최고 수준의 기술로 손꼽힌다.

블랑팡 역시 이 기술을 사용하여 시계를 제작한다. 스켈레톤 타입의 시계에서 무브먼트를 살필 때, 다른 사안들과 함께 투르비용이 제대로 갖춰져 있고 얼마나 정교하게 구현돼 있는지 살펴보아야 한다.

보메&메르시에 BAUME&MERCIER

합리적인 명품을 지향하다

명품 브랜드 중에서 가격대가 적당해서 명품에 입문하는 사람들에게 좋은 브랜드가 바로 '보메&메르시에'이다. 가격 부담이 적다고 해서 성능이 떨어지는 것도 아니다. 애초에 "고품질의 완벽한 매뉴팩처 시계만 만들겠다.*Accept only perfection. Only manufacture watches of the highest quality*"는 모토를 토대로 설립된 브랜드이며, 스위스 시계 업계 중 7번째로 오랜 역사를 지니고 있기 때문이다.

1830년 루이 빅토르*Louis Victor*와 피에르 조셉 셀레스틴 보메*Pierre-Josepe-Célestin Baume*가 '프레르 보메*Frère Baume*'라는 이름으로 스위스에 설립한 것이 시초이다. 런던, 싱가포르, 아프리카, 호주 등에 진출하면서 인기를 끌었고 브랜드 모토처럼 우수한 품질로 런던 큐 천문대에서 크로노미터 경쟁 부문 3회 수상을 비롯해 다양한 박람회에서 수상 기록을 세웠다.

1918년 창립자의 손자가 사업가인 폴 메르시에를 만나게 되면서 브랜드 이름을 현재의 보메&메르시에로 바꾸었다. 1988년에는 리치몬드 그룹

에 인수되어 중간 가격대의 대중적인 시계로 정체성을 확립하게 된다.

2011년 알랭 짐머만*Alain Zimmermann*이 CEO가 되면서 브랜드는 또 한 번 변화하게 된다. 그는 "삶의 가장 아름다운 순간을 기억하게 하는 시계*Life is about moments*"를 내세워 인생에서 의미 있는 소중한 순간들에 함께하는 시계라는 가치를 부여했다.

보메&메르시에의 대표 라인 중 케이프랜드*Capeland*는 2011년 이후 더 강화된 컬렉션으로 스포티한 디자인의 남성 시계로 우수한 기능을 갖춰 꾸준히 사랑받고 있다. 클래시마*Classima*는 이전에 비해 절제되면서도 클래식한 느낌을 강조해서 우리나라에서는 예물용 시계로도 인기를 끌었다. 여성 라인으로 우아하면서 부드러운 이미지가 강한 리네아*Linea*도 대표적인 스테디셀러에 속한다.

시계 전면부와 거기에 페인팅된 로고다. 페인팅은 당연히 정교해야 하며, 먼지나 기포의 유무를 잘 살펴본다. 로고의 세로선 위치는 브랜드명 정 가운데 위치해야 한다.

크게 확대하여 인덱스의 마감이 얼마나 세밀한지 체크해 본다.

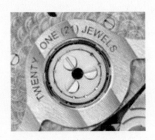

무브먼트 상에 위치한 나사의 모습이다. 정교함을 잘 체크한다.

보메&메르시에의 제품들은 시곗줄의 탈착이 용이하다. 위에 보이는 부분을 한 번 클릭만 해도 줄을 풀 수 있다. 이 장치가 얼마나 정교하고 돼 있고, 탈착이 매끄러운지 확인한다.

벨앤로스Bell & Ross

극한의 상황에서도 작동하는 최고의 품질

1992년에 설립된 벨앤로스는 시계 브랜드 중에서는 짧은 역사를 갖고 있지만 기능 중심의 탁월한 품질, 독특한 개성과 디자인은 수많은 시계 컬렉터들의 마음을 사로잡으며 명품 대열에 들어섰다.

벨앤로스*Bell & Ross*는 브루노 벨라미치*Bruno Belamich*와 카를로스 A. 로질로 *Carlos A. Rosillo*가 함께 만들어낸 것으로 Bruno Belamich의 이름에서 'Bell'과 Carlos Rosillo의 이름에서 'Ross'를 따서 탄생한 기업이다.

벨앤로스가 빠른 시간에 성장할 수 있었던 이유는 평범한 시계에서 벗어나 우주인, 조종사, 잠수부, 그리고 폭탄 제거반 등을 위한 전문가용 시계를 만들었기 때문이다. 기능적으로 가장 완벽해야 하는 극한의 상황에서 일하는 전문가들을 위해 온도, 충격, 침수, 자성 등의 영향이 큰 환경에서도 안정적으로 사용할 수 있는 시계를 탄생시킨 것이다.

대체로 투박하면서도 남성적인 라인 위주의 벨앤로스에 변화가 생긴 것은 샤넬의 대표가 벨앤로스 시계를 좋아해 관심을 갖게 되면서부터다.

1998년 본격적으로 샤넬의 투자가 이루어지면서 벨앤로스에 현대적이고 여성스러운 디자인의 시계 라인도 등장하게 됐다.

하지만 역시 벨앤로스를 대표하는 최고의 시계는 'BR01' 시리즈다. BR01은 1940~1950년대 항공기, 보트, 경주용 자동차의 조종석을 모티브로 디자인한 것으로 방수성, 정확성, 가시성, 기능성 등 벨앤로스가 추구하는 4가지 기능을 완벽히 충족하면서 모서리가 둥근 사각형 케이스에 선명한 인덱스를 가진 둥근 다이얼이 돋보이는 제품이다.

특히 '전파 탐지기Radar', '나침반Compass'에 영감을 받은 시리즈와 2007년 제작된 'BR01 투르비용- 팬텀BR01 Tourbillon Phantom', 2008년 핑크 골드로 30개 한정 생산된 '그랑드 미니테르 투르비용Grand Minuteur Tourbillon'은 기능과 개성의 가치를 알아본 수많은 컬렉터들의 수집품으로도 대단한 인기를 누렸다.

다이버 워치인 BR02, BR01에 사이즈나 디자인적으로 변화를 준 BR03, 여성과 남성 모두를 위한 BR-S 등이 꾸준히 사랑을 받고 있으며, 2015년 바젤 월드에서는 1944년 공수부대 마크인 해골 문양을 모티브로 삼은 'BR01 스컬 브론즈BR01 SKULL BRONZE'를 선보이며 '밀리터리 워치'로서의 진가를 다시 증명하고 있다.

설립자 중 한 명인 브루노 벨라미치가 미처 이루지 못한 파일럿의 꿈에 대한 열정이 고스란히 담긴 시계, 오로지 전문가들을 위해 최상의 품질과 기능이 집약된 가장 완벽한 시계라는 확고한 철학은 '선택과 집중'의 가치를 보여주는 것이다. 그리고 이런 집요한 열정이 바로 오늘날 벨앤로스에 열광하는 수많은 마니아를 만들어낸 것이다.

BR01 Tourbillon Rose Gold

Model Size Character

BR02 - 92 Pink Gold & Carbon

Model Size - Button Character

첫 번째 자리	크기
BR01	46mm
BR02	44mm
BR03	42mm
BR S	39mm
BR X1	45mm

WW2 Military Tourbillon

Model Size Character

이렇게 제품명을 확인하면 어떤 시계인지를 알 수 있다.

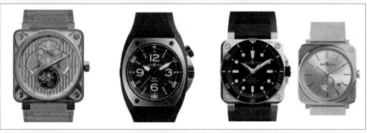

BR01 Tou. R. Gold BR02-92 Pink Gold & Carbon BR03-92 Diver BR S Novarosa

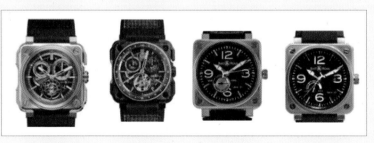

BR-X1 Tou. R. G. BR-X1 Tourbillon BR 01-97 R RESERVE BR01-97

케이스백을 보면 금장, 스테인리스 스틸, 카본 등 다양하다. 케이스백에 있는 모델 번호와 시계 자체가 가진 사양들이 맞게끔 돼 있는지 확인해야 한다.

금장시계는 나사가 4개가 있는데 일(一) 자 나사가 아니라 육각형 모양이다. 여느 명품과 마찬가지로 그 정교함을 확인한다.

가장 오른쪽 사진처럼 둥근 형태의 시계는 BR123으로 표기된 것을 볼 수 있다. 위에 표를 뺀 나머지 모델명을 가진 시계들은 이처럼 원형 시계이다.

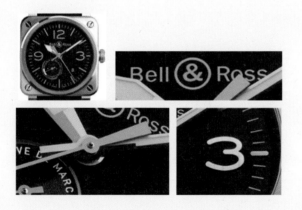

시계 전면부의 모습이다. 시곗바늘의 정교함이 인상적이다. 로고의 프린팅 두께와 기포나 먼지의 유무 등도 꼭 살펴보아야 한다.

루이비통 LOUIS VUITTON

최고의 패션 브랜드, 시계에 여행을 담다

루이비통 시계는 패션 컬렉션 하나로 1999년 출발했다. 그래서인지 패션 분야에서 '루이비통'이라는 이름이 가지는 파급력과 상징성을 얻기에는 역부족이었다. 하지만 막강한 자본과 투자가 이뤄지면서 서서히 루이비통 시계만이 가질 수 있는 정체성을 확보하기 시작한다.

루이비통을 대표하는 시계는 2002년 론칭한 '땅부르*Tambour*'이다. 스위스 북부 앤티크 시계에서 아이디어를 얻은 땅부르는 '여행'에 어울리는 시계로 만들어졌다. 땅부르*Tambour*는 프랑스어로 '북'을 뜻하는데, 이름에 걸맞게 위쪽이 좁아지는 북 형태의 케이스를 갖고 있다. 또한 브라운과 샌드 베이지 컬러, 이니셜을 각인한 베젤과 크라운이 특징적이다. 땅부르는 Automatic GMT, Lovely Monogram, Jewelry Watch, Yacht Regatta LV Cup, Diving 등 다양하게 출시되었다.

2004년에는 '땅부르 스켈레톤 투르비용*Tambour Skeleton Tourbillon*'이 론칭되었는데, 투르비용 브릿지를 고객이 자신의 이니셜로 바꿀 수 있도록 만들

어졌다. 그뿐만 아니라 케이스의 소재나 색을 마음대로 선택할 수 있는 시스템에 보통 시계들이 품질 보증 기간을 2년으로 정한 것과 달리 품질 보증 기간을 5년 보장하는 서비스로 차별화를 두었다.

이후 땅부르는 다양한 성능을 다양하게 업그레이드하면서 새로운 모습으로 출시되었다. 특히 루이비통은 명품 시계 브랜드들과 경쟁하기 위해 유명한 시계 제작 공방들을 인수하고 시계 장인들을 모아서 '패션 브랜드 시계'의 한계를 벗어나기 위해 기술에 집중했다. 그 결과 투르비용이나 미닛 리피터를 장착한 시계를 선보일 수 있었고, 점핑 아워 개념을 도입한 '땅부르 스핀 타임*Tambour Spin Time*' 등을 출시할 수 있었다.

2017년에는 디지털 기기에 익숙한 젊은 세대를 겨냥해 스마트 시계에도 도전했다. 바로 '땅부르 호라이즌*Tambour Horizon*'을 출시한 것이다. 여행에 최적화된 시계인 만큼 비행 정보(비행 스케줄, 항공기의 지연 정보, 이륙까지의 시간 등)부터 시작해서 세계 7대 도시의 여행 명소 가이드 제공, 두 개의 시간대, 날씨, 전화, 문자 등 여행자의 편의를 도울 수 있는 다양한 기능이 포함되어 있다. 땅부르 호라이즌은 세 가지 색깔의 모델이 출시되었고 스트랩은 60개의 종류로 취향에 맞게 선택이 가능하다.

루이비통은 가방, 옷으로는 세계 최고라 할 만큼 유명하지만, 시계 분야에서의 역사는 그렇게 오래되지 않았다. 초침을 위해서 살펴볼 경우 페인팅이 정교하지만 옆에서 보면 조금은 거친 부분이 보이는 것처럼 정교함이 조금은 떨어진다.

케이스백에 보면 6개의 나사를 볼 수 있다. 각각의 나사가 같은 깊이와 사이즈인지 잘 확인해야 한다.

케이스백을 열고 본 무브먼트의 모습. 루터에는 루이비통이라고 브랜드명이 선명하게 레이저 프린팅 돼 있다. 당연하게도 여러 장치와 나사의 정교함을 살핀다.

그런데 무브먼트를 살펴보다 보면 생소한 문양을 볼 수 있다. 위에 보이듯이 숫자 위에 가운데 ETA라고 써 있는 특이한 문양이 보인다. 에타무브먼트 회사의 로고로서, 이 회사에서 무브먼트를 외주 제작하여 시계를 만든 것이다.

즉 에타의 로고가 있다고 해서 가품으로 판별해서는 안 된다.